二十年劇場紀念 X 十三段生命歷程，
那些被戲劇劇包容、療癒、鼓舞的人生故事

著———

青少年表演藝術聯盟、吳奕蓉

推薦序 「十三名青少年追尋四個大夢的成就故事」

活得自在非常重要，但很難。特別是青少年。有時候大人會說：「你都這麼大了，怎麼還不懂事。」有時候大人會說：「你還小不懂事。」有時候大人會說：「你都這麼大了，怎麼還不懂事。」青少年在表達「人生價值」、「學業志業」、「愛情友情」等三個大夢的追尋時，夢想可能超過現實的條件，例如內在能力和外在資源。當他們高興敘說自己的夢想時，卻被澆了一頭冷水。有時自己想追尋的夢想，和家人期許不一樣時，更面臨莎士比亞 "to be, or not to be" 的內在衝突，像極了愛情。

青少年要活得自在，也必須要有自己的人際網絡、觀念分享和情感社會的支持。青少年是同儕取向的、可以合作的、可以進行團隊計畫的，但這些需求和夢想未必得到成人的肯定，卻又希望成人的肯定。

在今天的臺灣，青少年提早社會化，每天接觸到很多與政治或社會變遷議題有關的訊息，例如選舉與黨派的紛爭、臺美中的互信關係、一〇八課綱的切身影響

2

等等。如何在社會現實和變遷中，找到自己自在的位置，真是個大學問。

戲劇創造機會，讓參與者發現自我、了解自我，以及自己跟朋友、家人和社會的關係。更重要的是在戲劇編導演與合作關係中，最容易實踐青年四個大夢中的第二個大夢——找到良師益友。

這本書就是在表達溝通，十三位青少年，追尋四個大夢的歷程和成長的故事。

政大創造力講座／名譽教授
國立中山大學榮譽講座教授｜吳靜吉 博士

推薦序 ｜ 廿歲積風鯤化鵬：一段以流風演奏的弦歌 ｜

「青少年藝術表演聯盟」（「青藝盟」）成立至今二十年，他們深信「藝術」可以聆聽自己的內在聲音，同情他人的遭遇處境，進而能在客觀世界裏，尋求自我安身立命的居所。在諸多的「藝術」形式中，青藝盟選擇了戲劇表演，作為青少年直扣現實世界的行動，期待他們在藝術表演中，體貼人心情意的發展、尋繹人生起伏的脈絡，進而自我蛻變成長，即在花樣年華裏，緩緩地讓自己成為自己所喜歡的大人。

關於生命境界的轉變，《莊子》曾說過一個寓言故事：生長在北溟的「鯤」魚，日漸轉化為「鵬」鳥，有一天「鵬」拍翅擊水三千里，乘風而起九萬里，就從北溟飛向了南溟。「鯤」化而為「鵬」，舉翅高翔，遠遠地飛向理想境界的譬喻，又何嘗不是青藝盟對於青少年成長、轉變的期待呢？然而，「鵬」要能高飛，仍需藉助厚實的氣流，如此方能托起大鳥的巨翅，使其自由翱翔於天際，展開一段既遙遠又深具意義的旅程。青藝盟願作不斷聚合、積累的流風，支撐大鵬的起飛

4

與遨遊，冀盼青少年能夠找到屬於自己的廣闊天地。

二十年來，青藝盟弦歌不輟，《我的青春，在劇場》正是這段歲月的生動旋律，值得讀者靜聽品味。

政大中文系特聘教授
政大創新與創造力研究中心副主任——曾守正

5

我從事兒童青少年的心理衛生工作許多年，在這麼多年裡，看過大大小小心理受傷的孩子，他們受傷的原因多半來自無力抗拒的環境。

臨床工作投入愈多，愈有一種深刻的體悟；孩子的狀態反應出過去的經驗。那些經驗中無法消彌的貶抑、無助、徬徨或是創痛，凝縮成憤怒的反撲，沒有機會癒合的傷痕，現在仍然不斷隱隱作痛，在某種程度上，我們都是帶著傷的孩子，只是有些人習慣了隱藏。

面對大大小小的傷口，會談式的諮商並不總是能協助所有當事人，這也是現實。但有時候透過體驗式的活動，卻能夠帶來更多療癒的因子，造成意想不到的良性改變。其中，戲劇就是一個最好的例子，也是我由衷認同也支持的方式。透過全程參與戲劇表演的任何一個環節，所有體驗的背後，盡是人生重要元素的濃縮與展現，不管是在肢體律動、感官觸發、經驗詮釋、關係覺察、溝通協調、挫

6

折復原、自我覺察或是身心整合等。戲劇不僅只是完成一個作品，它同時是一個集結上述元素的生命滋養。

在彼此一起參與的過程中，孩子們共同度過了一段彼此共享而獨有的生命經驗，這些經驗中最細緻與柔軟的一面，將會在關係的基礎上，孕育成為孩子將來人格中不可或缺的寶藏。

對於青藝盟這麼多年來持續在青少年戲劇領域的耕耘與投入，我一直打從心裡敬佩，不僅是這份二十年的執著，更是因為我從自身實務工作與臨床經驗中，看到了青藝盟無可取代的價值。

很高興能夠有這個機會為本書推薦，這是我的榮幸。由衷的推薦你，慢慢地咀嚼、慢慢地感受，讓每一段書中的經驗，成為我們生命中的滋養。

米露谷心理治療所執行長｜陳品皓

推薦序 「青藝盟，為臺灣表演藝術牽起無限可能」

認識奕蓉，是在客家電視台「幕後有藝思」的節目裡。當時還在新聞部工作的奕蓉，想為自己打造一條嶄新的道路，於是很用心策劃了這個節目，執行製作這個節目。在藝術劇場界奕蓉算是個新手，但是她在節目當中，親力親為的參與每個細節，甚至有些時候還扮上了，造型也好看。這個節目做到第二年，恭喜，奕蓉就拿下了金鐘獎最佳主持人，也因為這個節目的採訪拍攝，認識了青藝盟的盟主余浩瑋。兩人因著對藝術、戲劇的喜愛，共結連理（春河劇團很會做媒）。

而今年就入圍了金馬獎最佳新演員。

奕蓉總是讓人驚豔！在主持上，她找到了自己的風格；參與戲劇，是個新兵，

曾經是新聞記者的她，對環境、文字有其敏感和敏銳。長時間謹慎記錄、仔細觀察青藝盟，於是有了這本書。

青藝盟多年來在盟主的帶領之下，培育了很多孩子。高中這年紀的孩子，半大不小，向來都是有些叛逆。但是青藝盟的夥伴用盡心力和創意，栽培這些孩子，陪伴孩子們在戲劇藝術的領域裡找到自信，讓他們更深切地了解自己，在未來的人生中活用，找到自我定位。

非常感謝他們在這一個艱難的領域裡面，不斷的育苗。春河劇團未來也等著青藝盟栽培的這些孩子，登上我們商業劇場的舞台，一起發光發熱。

再次恭喜奕蓉，賀喜青藝盟，恭喜這本書的誕生。

春河劇團團長——郎祖筠

劇場 千面女郎

成軍20年×各界推薦

「花樣戲棚下是一場場生命軌跡的縮影，二十年來用最溫暖細膩的陪伴，讓無數孩子成長為最獨特且美麗的自己。」

——教育部長 潘文忠

「青春的靈魂，勇敢作自己！因為青藝盟，臺灣文化將更多元美好！」

——前文化部長 鄭麗君

「青春期的迷惘我也曾經走過，需要有人陪伴找到人生的方向，謝謝花樣這麼多年在屏東深耕藝文，用心陪伴屏東青少年投入戲劇展演、探索自己的內心，孕育了許多 made in 屏東的優秀人才，在各行各業闖出一片天，

仍不忘心中的花樣魂，文化是一個城市的靈魂，我們會和花樣年華繼續支持戲劇，一起加油！」

—— 屏東縣政府縣長 潘孟安

「在青春的生命注入愛，他們便可長成自己的樣子。謝謝青藝盟，用戲劇創造了各種生命的獨特。」

—— 聯華電子科技文教基金會專案經理 何蕙萍

「當我們不再青春，才懂稚嫩的勇敢與無知的可貴，我們只做了陪伴的過客，慢慢地也許你會有感覺。」

—— 金曲歌王 乩彈阿翔

「在臺灣尚未看重青少年為主體的文化政策下，青藝盟用二十年歲月，以戲劇陪伴上萬名青少年，認識自己與追尋文化認同，我們都該珍惜與支持青藝盟所捲動的青少年藝術能量！」

——現任監察院國家人權委員會委員 葉大華

「年少時有幸接觸劇場，對我而言是成長路上珍貴的提醒。」

——劇場／影視演員 陳竹昇

「戲劇是一片網，能溫柔承接住孩子。如果可以，多希望每年都參與花樣！」

——演員／作家 鄧九雲

「我出生一九六二年，來自嘉義布袋鄉下，資訊及拓展視野機會一向缺乏，而值慘綠少年之時，不安定的靈魂一直尋找探索新事物以測試自我，進而可安定肯定自己。

因為機緣，少年之際接觸繪畫、古典音樂及戲劇，雖然沒什麼成就，卻因而安定自己。

忽焉已近六十歲，當我低潮挫折失敗時，年輕時熟悉的音樂、藝術等，再度撫慰我悲傷的情緒及生活。忽然驚覺年輕時學習藝術，帶來無比的力量，可以重新面對自己的困境。

青藝盟一直努力在做這件事，感動敬佩！青藝盟很辛苦，但也陪伴眾多青少年，尋找自我安定靈魂，再次感謝他們對台灣青少年的貢獻。」

──紙風車文教基金會執行長 李永豐

我高中時期還沒有花樣戲劇節。我也是戲劇社的一員，但那時不敢上台表演，被分到燈光組，唯一有印象的是，演出時在右舞台上方的小窗裡，看著演員的側臉，她們炯炯有神的目光。不太確定是否曾經羨慕台上的她們，我好像也不是實際打燈的那個，在那小空間裡想些什麼、做些什麼呢，早就不記得了。哪裡想得到四十歲之後竟成了演員。

後來離青少年愈來愈遠，直到認識浩瑋，才知道花樣的存在，那時已經辦完第十八屆了，因為參與《風箏少年》的排練與演出，我才真正體會劇場的作用與力量。我訝異於這群十幾二十歲的夥伴，如何竭盡所能靠近角色，如何在遇到困難時接納善意，也在同伴脆弱時給予善意，如何坦誠地面對自己，如何毫無保留地笑與哭。每個飽滿實貼的當下，讓我清晰、強烈地感到自己「活著」。

知道他們大多高中參與過花樣，我甚至有點嫉妒：你們怎麼那麼早就有機會，體會到這些了？

這次浩瑋「物盡其用」地要我負責採訪十三位「花友」，除了時間壓力外，我很享受也很珍惜受訪者們的慷慨分享，他們雖然都比我年輕，卻有著豐富的經歷

14

與細膩的感知，更令我驚訝的是，花樣對青少年時期的他們，竟扮演了如此決定性的角色。無論是否因為參加了花樣，打定主意要做劇場工作，最重要的是，花樣讓他們體會到，一群人不為競爭，單純只想把一件事做好的熱情與意念，能夠帶來多大的滿足感與存在感。而戲劇的訓練過程，就是認識、同理、溝通的過程，無論對象是自身、他人，或社會，而這又引發更多對於自我、對於生命的思索，也就是「成為一個人」的歷程。

回想你的青春歲月，有什麼事是至今想來都舉足輕重，甚至形塑了你對自己、對世界的認知，開啟了對未來、對未知的想像？訪問這十二組、十三位主角後，我對戲劇、對劇場懷抱更大的敬意。

還有一件事也令我尊敬，畢竟我沒有什麼事是堅持了二十年的，更何況不是為了自己。

最後，如果能讓讀者從本書感受到花樣及劇場的力量與美好，要感謝編輯品潔的細心修改潤飾。寫書才知道自己文筆和文法都不是很好，但跟劇場一樣，無論成果如何，時間到了，就得上場了。

本書作者｜吳奕蓉

自序 「花樣二十年，無盡感謝」

二十年前第一次被《花樣年華青少年戲劇節》的創辦人張皓期老師，找去籌辦花樣的時候，壓根沒想過這件事竟然可以一做到現在二十年。

「花樣」像是一個朋友，他影響著我，而我也陪著他一起走過這跌跌撞撞的二十年。「花樣」像是一個拉了我一把的人，讓我在叛逆狂躁的青春中看見不一樣的可能。「花樣」也像是我生命中的一部分，我們都還沒完整，也都一起在探索更多未知的可能。

「花樣」更像一片孕育生命的海洋，包容各式各樣的生命在它體內自由的存在，也提供養分給它身體裡的過客們成長茁壯。也許有人會離開這片海，有人會繼續留在這，花樣都和大家一樣，一直在默默的發生一些變化，轉變了哪些，收穫了什麼，都只有自己才最明白。

很開心花樣存在的這二十年，透過戲劇也影響了曾經和我一樣年紀的少年少女們，在青春的時候走進劇場，遇見花樣，然後找到自己想去的地方。這本書記錄

16

了十三位曾經在年少時代參加過花樣的朋友，他們的故事或許可以分享給許多在青春時期有過一樣困惑的大家，不論是家長、老師或是關心創新教育的朋友。都歡迎一起來看看這些因為戲劇而起的緣分，如何成為影響生命改變的契機。

最後我想代替「花樣」向大家說點感謝。這二十年來花樣一直仰賴政府的補助才能走到現在，補助來自於納稅人，也就是說，其實是全臺灣的人民在這段時間一起創造了這樣的一個環境，讓青少年能透過藝術教育的方式逐漸找到自己。

也非常感謝吳靜吉博士、聯電基金會、磊山保經、家樂福文教基金會、前淡水鎮長蔡葉偉，以及這些年來一路支持、贊助、鼓勵花樣的朋友，花樣才能參與陪伴兩個世代的青少年，經歷生命的成長。

最後感謝所有曾經參加過、籌製過花樣的大小朋友們，謝謝你們，豐富了我這位朋友的二十年歲月。

接下來，我們繼續努力，讓花樣能夠走到一百屆。

青藝盟盟主｜余浩瑋

關於花樣／劇場／戲劇陪伴

Q1 青藝盟是個什麼樣的單位，花樣戲劇節又是什麼？

青少年表演藝術聯盟（簡稱青藝盟），是臺灣唯一專職、專業，且深耕青少年藝術教育長達二十年的藝文團體。

而花樣年華全國青少年戲劇節（簡稱花樣），則是青藝盟以高中生為對象，以戲劇社為單位（但不限於一校一社，過去很多社團是兩個學校或更多學校組成一個戲劇社前來參賽），透過一年一次的全臺灣北、中、南戲劇專業培訓、選拔的演藝術培力及劇場創作演出過程。其中孕育了許多新世代藝文人才，更發揮藝術價值，協助體制提供創新方法處理許多棘手的青少年問題。

Q2

高中生可以參與的課外活動很多，戲劇與其他課外活動的差異在哪？若只喜歡看表演卻不喜歡表演，還能參加劇場活動嗎？

戲劇是一門造夢的藝術，同時，也是一項要透過團隊合作才能將夢實現的藝術。藉由參與戲劇製作，能獲得的不只美感體驗，對於激發一個人的創造力，「戲劇」也是非常好的媒介。

戲劇的訓練過程中，會有許多需要「感受」與「想像」的時刻，並透過表演的「執行」融合為戲劇的表現。藉由這樣獨特的學習方式，讓青少年在最具創意、爆發力與可能性的生命階段，有機會向內自我探索與認識，向外對世界覺察進而形塑個人的特質，這些都是戲劇的獨特之處，以及不可取代的關鍵元素。

戲劇社的人員組成很多元，第一個會聯想到的當然是台前的表演者，所以喜歡站上舞台的人可以選擇擔任演員。但一齣戲的組成其實需要很多部門

與崗位共同完成，比如編劇、導演、燈光、舞台、服化妝……等。即使不喜歡站上台表演，在一齣戲的排練創作過程中，任何人都還是能找到安放自己的位置。

Q3

花樣戲劇究竟能帶給青少年什麼？或是期待帶給青少年什麼？

與其說花樣能帶給孩子什麼？不如說，花樣期待在每一個孩子的成長中扮演什麼角色？

青藝盟在舉辦花樣戲劇節的二十年中，每年都會迎來許多青少年，也會看見許多孩子因為花樣的影響，產生改變，或許是對未來的人生方向清晰了、對人際的態度改變了、對自我的肯定加深了……。

我們期待花樣能成為一片孕育生命的海洋，提供給各種在海裡生活的物種成長所需的滋養。不論是大鯨魚或是小蝦米、植物或是微生物，都能在花

20

樣的海洋裡吸取能幫助自己的關鍵元素，進而成長為各自獨特的生命樣貌。

花樣期許的，也一直在努力的，就是用藝術教育的方式，為青少年自我獨立與探索多元環境，提供一個友善且開放的平台。

Q4 參與花樣，可能需要花費半年的時間，僅只半年，對孩子的影響有這麼大嗎？相對的，對孩子的課業會產生影響嗎？

透過花樣戲劇節，青藝盟提供的不只是一個演出平台，而是一個「學習與人互動相處，並且在實踐的過程中學習面對、解決各種問題挑戰的機會」。

這段歷程能讓孩子提早經驗人際互動，學習體諒他人處境、給予相處更多的寬容、學會釐清自己的困境與情緒，並良好的與他人溝通，為自己負責。這些都是青少年在制式教育中體驗有限的重要課題，這些在花樣中獲得的經驗，也都是為未來社會生活奠基的重要養分，為曾經接觸戲劇的孩子帶來的深刻影響。

Q5

劇場／戲劇可以提供人們什麼樣的幫助？所謂的戲劇陪伴是什麼？

以青藝盟的經驗來說，多數曾經參與花樣的青少年，最後並不是選擇「戲劇」作為職涯選擇或是生命的職志，而是透過戲劇的各種多元訓練，更清楚認識自己的特質、興趣與長處。

而青藝盟願意也能夠做到的是，在這一段參與戲劇的路程中，陪伴青少年面對困境、找到解決問題的方法、帶著青少年在戲劇中找到不輕言放棄的態度與勇氣，進而建立自信。這對青藝盟來說，陪伴年輕人一起走過懵懂青春，就是我們能夠分享的一份珍貴禮物。

青藝盟想要持續深耕青少年戲劇的原因是什麼？對臺灣社會的影響是什麼？

青少年是未來要承接這個世界的關鍵，青少年時期更是應該被好好照顧的階段。現有制度或許能提供外在環境上的支持，但心靈的交流與情緒的承接，卻是許多青少年心中一直解不開的鎖。

戲劇的特質能深入人心，不管是欣賞者或是參與者皆然。這也是青藝盟的透過長年累積對於戲劇多元應用的專業——希望對於社會上輕易所見但又難以解決的問題與不足，盡一份心力。每一年我們透過花樣的創作主題，帶領參與的青少年認識生命或社會的重要議題，像是環境、歷史、教育、勇氣、愛與獨立，進而去思索自己如何成為一個完整的人、何謂完整的人？就如每一年、每一場花樣演出結束後我們對孩子們說的話：「長大後成為一個有能力的人，不要對社會冷漠，不要對世界轉身，在有能力時能夠分享給予，改變就會從這裡發生，你自己就能成為改變的契機與種子。」

目錄

輯二 —— 質變 唸出台詞時，也唸出了我的人生

1

療癒

劇場能包容生命裡的不愉快

01

只要在劇場裡，我就會感到快樂

鍾伯淵
曉劇場導演

林口高中、國立臺北藝術大學戲劇系
第二、三屆花樣戲劇節

如果一個人的成長環境必然在其身上留下痕跡，那麼曉劇場的創辦人之一鍾伯淵，可能就是透過做戲、演戲，甚至創辦劇團，將生命過往的不愉快揉和和消弭，「只要在劇場裡，我就會感到快樂，並且依然保有我自己的聲音與意志。」

從二〇〇六年成立至今的十四年來，曉劇場以作品關懷社會議題、詮釋經典文學，二〇〇九年搬到萬華後，更與在地密切連結，以戲劇做社造，二〇一九年起更舉辦「艋舺國際舞蹈節」，一步步成為自己想要成為的劇團，甚至即將擁有臺灣絕大多數劇團想都不敢想的——自己的劇場空間。

而這一切的源頭，都得回溯到那一年的「花樣年華」。

療癒
30

高中創辦戲劇社、參加花樣戲劇節

高中自己創辦戲劇社的伯淵，某天不知道在哪看到「花樣年華青少年戲劇節」的文宣，一股「身為戲劇社的一員，怎麼可以沒參與到這項活動，一定要參一咖的啊！」的熱血衝腦，在毫無經驗卻理所當然地報名後，那年是他第一次帶著一群高中生「轟」地湧進知新廣場；第一次踏上舞台並出演《馴悍記》。可能憨人有憨膽，回憶當時「演得亂七八糟，根本不知道在演什麼」，卻抱回了個「最佳團體獎」。

而冒險還不僅止於此，那一年也是伯淵第一次進國家戲劇院看戲，老師帶他去看春禾劇團（現為「春河劇團」）的《歡喜鴛鴦樓》，無論是劇院或戲劇的規模，都讓他驚歎連連，眼前的一切跟小時候阿嬤、媽媽看的楊麗花歌仔戲不太一樣，「媽媽會帶我去北投國小看明華園的外台戲、普渡時看布袋戲，高中後有次去總統府前跨年，楊麗花歌仔戲演出時，台下許多年輕人說覺得無聊，要

台上趕快演完，他們要看五月天，我就大吼『我愛楊麗花』！旁邊的人超傻眼。」

對舞台著迷的種子，或許在電視上的楊麗花、在彩樓上的布袋戲偶登場那一刻就已被灑落心土，等待發出新芽。

其實，原先伯淵就讀的林口高中是沒有戲劇社的，因為心中一份想演戲的突發奇想而決定創社。印象中，他每節下課都在跑來跑去：跑去教官室寫資料、跑去找社團指導老師、跑去找不同社團的同學、跑去問同學要不要加入，漸漸大家口耳相傳，戲劇社爆滿到上限六十人。伯淵一選上社長就開始記所有社員的名字，下課在走廊轉角、在校園遇到，就會喊出名字打招呼，努力去認識大家，跟大家做朋友，第二年他還請主任讓他在們朝會時上台演戲，「我就好大喜功啊！覺得做就要做到最好。」所以才有了後來與花樣的相遇。

小時候「我唯一可以去的就是圖書館」

伯淵從小在北投長大，爸爸是公車司機，媽媽擺攤做生意。學齡前的他，總是跑去與附近年紀差不多的眷村小孩玩，他們大多真的可以算是「野孩子」，總是髒髒的、頭髮亂亂的，成群結黨，偷東西、在空地大小便。伯淵要上小學前，媽媽覺得不是辦法，便往山上搬，搬到連公車站牌都沒有的地方，下山都要走個十幾二十分鐘。搬上山後，媽媽變得更嚴格，要看電視得報備，沒什麼玩伴，伯淵就在後山跟小狗滿山遍野跑，或是跟偶爾來家裡玩的表哥表妹一起抓蚱蜢，山下唯一獲准可去的地方，只有圖書館。說要去圖書館，跑到別處玩不就行了？他不敢。因為如果被發現，「我就死定了」，以後連圖書館都沒得去。

因為無事可做，他一天可以看個三、四本書，一直到高中幾乎都過著這樣的日子。

媽媽除了只讓他去圖書館，也把家裡打造成圖書館。她買了自然科學的套書，甚至整套一百本的《華一兒童知識寶庫》，遇到什麼問題，也總是叫他去找書，所有需要的知識、需要的答案，都去書上找，把伯淵訓練成家裡最博學的孩子，卻也最好辯，媽媽、姊姊常被他氣得牙癢癢的，「我媽常說我得理不饒人。」

「我問我媽某個字怎麼寫的時候，她也不告訴我，就直接買一本字典給我。」

三姊弟排行老二，只有他要做家事

除了上學、去圖書館，假日同學一起出去玩，他也不能跟。要去哪，一定要跟媽媽一起才行，一直到高一，才第一次跟同學去西門町。在家除了看書，在三姊弟中，他是唯一得做家事的。「我覺得女生以後要嫁出去，所以（姊姊）她可以有她自己的生活。我姊姊就會跟她朋友去讀書啊什麼，我就要在家裡洗米、洗碗、掃地。」還有洗衣服。洗衣機邊洗，他會趴在上面寫功課，直到脫水時機器震得整個人抖到寫不下去為止，也因為被媽媽姊姊念過，他知道怎麼洗內衣、晾內衣才不容易壞。

到了假日，伯淵也會跟媽媽去擺攤。他小學三、四年級時，媽媽賣鹽酥雞，小六時賣地瓜球，媽媽負責炸，他負責裝袋，後來媽媽去掃公園、掃社區、在素食麵店工作，他也去幫忙。到了高中，媽媽改賣現包素水餃，不過假日她把料備好後，就去佛寺當義工，是伯淵獨自背到市場賣。素水餃沒有肉，不好包，伯淵一個人擺攤，很緊張，好不容易包好三盒，一下就被買走，得再趕工。雖然後來沒再繼續擺攤，但伯淵卻認為媽媽某種程度給他很大的自由，只是看到表哥表妹參加畫畫等才藝班，有點羨慕，「到長大之後，才想說原來有學舞這個選項，就會很遺憾說，如果我那時候知道，我應該會很喜歡跳舞，而且我會希望成為一個編舞家而不是導演。」

「我的父母不太會當父母」

小時候，媽媽對伯淵管教嚴厲，有次他尿床，被媽媽揍得倒在地上，頓時覺得天旋地轉。小學三、四年級，公車兒童票剛從五元漲到六元，一次媽媽發現伯淵還是投五元，把他痛揍一頓，還趕出家門，後來在路上被爸爸撿回家。還有一次，媽媽認為帶伯淵一起去工作掃地，那天在家，伯淵看著電視，媽媽站在後面的桌旁，拿剪刀剪著花瓶裡的花，邊剪邊哭，伯淵沒掃乾淨害她被辭退，突然拿刀子插在我背上或什麼的。

「那一瞬間覺得很恐怖，不知道媽媽會不會剪花剪一剪，」

有件事更是讓伯淵對父母懷有敵意，直到他上大學。國中二、三年級時，患有唐氏症的弟弟把他的作業弄壞了，跟媽媽爭論時剛好爸爸的朋友打電話來，伯淵口氣很兇地「喂」了一聲，沒想到爸爸知道後卻暴怒揍他，「當下我覺得天哪我要死掉了」他不懂，為什麼身為父母，可以做到這種程度，「有好幾個

晚上我都想像自己拿著刀，走進他們房間。」

恨意持續了好多年，某種程度是宗教拉住了他。從小，媽媽便會帶伯淵比媽媽拜，小學五、六年級，會帶他上苗栗九華山的佛寺，到後來，甚至伯淵比媽媽還投入。國三到高一的兩年，他每個週末都去佛寺，凌晨四、五點，媽媽載他到接送點，搭車到佛寺做義工，傍晚五點回家。對他來說，那佛寺不像一般的佛寺，與他有很強的連結，而另一方面，也補足了他心目中，家的感覺。

小時候問媽媽問題，媽媽要他去找書，國中之後，媽媽會說，「你去求佛祖啦」。他覺得他的父母不太會當父母，有些時候甚至覺得形同虛設，只是提供最低程度的支援，但他還是認為，「我們家的愛是很濃烈的，家人是一種，只要在那裡就夠了的存在。」

大學時期邊緣化，曾想放棄戲劇

走過幼年時與父母的衝突，高中因為戲劇決定了大學方向，後來雖然上了北藝大戲劇系，但伯淵的大學生活並不是太愉快。

表演課老師很嚴厲，或許老師用心良苦，但學生不見得瞭解，「如果有個人告訴我他這麼兇是為了我好，我可能可以突破，但那時就是個盲點，因為同學也都會連著欺負你。」有次因為全家回鄉掃墓需要提早離開課堂，老師不直接答應，而是讓全班表決是否要停課讓伯淵回鄉，最後他留下來，一家人搭深夜莒光號站回台東。那是他第一次在媽媽面前大哭，只是媽媽怎麼問原因，他都不肯說，因為家人也做不了什麼。

對北藝大戲劇系的學生來說，大一表演課的呈現非常重要，因為學長姐來挑人的時候，只要有好表現，大二到大四就有接不完的戲。伯淵被安排與學姐柯

奐如同台，那時柯奐如因演出《流星花園》已成為明星，一次排練，同學還鼓掌稱讚他演得好。大好機會就在眼前，他卻在演出前一個月發生嚴重車禍，斷了一手一腳。他想辦法練習流暢地走路，想要看起來一切正常，但怎麼可能？

「老師說不美的東西不可以上台」，他就這樣失去了機會，坐在輪椅上看別人演出。

發光的時刻輪不到他，又感覺自己被排擠，「我幾乎就是很邊緣的邊緣，邊緣到走在學校，別人都不太知道我是誰，學弟妹也不太知道我是誰。」就讀導演組的他，大二連要找演員都很困難。種種的不開心，讓他決定念理論組，「趕快畢業就好」，但朋友建議，不要只念理論，反正他這輩子大概不會再導戲，乾脆把畢業製作當作最後一齣戲，導完之後就不用管劇場了。然而，也因為這樣，已經在放棄邊緣的伯淵開始思考：難道畢業之後就真的不做劇場了嗎？「生命就是這樣，當你想要什麼，你還沒完成的時候，你就會愈想要去完成它。」

大三創立「曉劇場」，邁向十五年

升大三那年，剛好有朋友想演戲，詢問大家要不要來做一齣戲？有人再加碼，既然要做戲，那不如自己做個團啊！大夥還想了個團名，「Post破劇團」，「覺得這很前衛啊，當代、實驗啊」，殊不知還沒成團，當初推坑的朋友就跑掉了，大家決定再想個團名，「我們做小劇場的，那時眼中最棒的就是牯嶺街跟華山，那是小劇場聖地，做很實驗、前衛的東西，那小換成曉，就叫『曉劇場』好了。」

剛成團時，只有伯淵、參加花樣認識的孟融和一位女同學徐啟康三人。在啟康的建議下，他們開了試演，徵求新團員。目前的核心團員中，曾珮便是從那時待到現在，鄭詠元在創團三年後離開，二○一六年又回曉劇場至今。伯淵念導演組，理所當然負責導演工作，但在學校不順遂的經歷，讓他不確定自己是否能勝任。

他說，一開始的戲「超級難看」，「我一開始做戲只是按照自己的本能做，情感強烈、狀態強烈，很原始。」一直到成團第五年，二○一一年，他才比較知道做導演「大概是什麼」。除了基本要掌控的節奏、氛圍、畫面等面向，伯淵認為剛開始的問題是，他會太卡在表演當中，太在乎演員有沒有在某個情緒、某個狀態裡，後來他發現，導演要處理的是更大的、結構上的東西。「以前都是用情緒在演戲，用情緒在工作，不是指我很生氣在工作，而是覺得，這段戲是難過的戲，就會要求我們怎麼樣難過，開心的時候要怎麼樣到開心……。前面花好多時間在理解，劇場到底是什麼，到底怎麼樣可以做好一齣戲。」

回想大一發生的車禍，伯淵認為，或許是上天冥冥中的安排。如果那時如願演了戲，在學校變得搶手，他畢業後可能會成為演員，進入演藝圈，演更多的戲，但他也可能不珍惜舞台，或是為了在演藝圈活下來，做一些他不想做的事情。在學校感到邊緣、找不到歸屬的他，能夠與志同道合的朋友一起成立、經營劇場，對他來說，也是一種補足。

表演藝術帶我走向人生的分水嶺

伯淵的媽媽常說他是「阿修羅」轉世。佛經中的阿修羅介於神、鬼、人之間，本性善良但凶惡好鬥。「我很常跟人吵架，很常看不爽很多事情，很多事情我沒有辦法接受。對我來說，規則、秩序跟正義走在很多事情前面。」即便到現在，媽媽去看他的戲，他也不曾讓她進後臺，只在前臺碰面，因為對他來說，這是專業、是工作。「有些時候我是非常不近人情的，所以如果我是這樣的個性活在世界上的話，會非常不愉快。」

然而很多的不愉快，卻能在劇場裡消弭無形。高中接觸了劇場、參加花樣，伯淵發現，原來一群人可以如此純粹、百分之百自主、不為任何目的去做一件事，只因為做那件事很開心、「很爽」。以往在學校，考試、活動、比賽，都是要你得名，與你這個人有什麼關係？你不會去思考，那只是你被要求要完成的，「你好像為了紅蘿蔔變成那隻馬」。但在花樣，他看到的是一群人「莫名

其妙」聚在一起、做一件事，有些人做出來的成品還很驚人，但不是誰要他們做的，他們只是自己想要做、做得很開心，所以想要把它做好。那一刻，成為他人生的分水嶺，「這開啟了完全不同的思維，完全不是去成就一個社會價值觀的我，而是去成為一個自己想要成為的我的樣子。」他知道自己不想為成績而活、不想為功名而活，他只要做他喜歡的事。

如今位於萬華糖廍文化園區的「糖廍曉劇場」，是個擁有二十二米寬、十四米深的舞台，以及兩百席觀眾席的劇場，目前等待修復再利用計畫通過後，才能正式營運。即使法規對藝文團體不是太友善，經營一個劇場光是租金、水電、人力，一年就要四、五百萬元支出。伯淵記得，從小父母就不斷跟他說：「你喜歡什麼，以後長大自己想辦法。」他正在為了自己的夢想想辦法，希望可以咬牙把劇團撐起來，讓更多團隊有機會在更合適的空間，發展出更成熟的演出。

這位曾經對著舞台大吼「我愛楊麗花」的邊緣少年，繼續用「得理不饒人」

的氣魄等待糖廍曉劇場能夠正式營運，伯淵下一步希望能夠發展定目劇，「另一方面也會思考的是，我們從國外邀回來的演出，很多都是國外劇場的定目劇，他們已經在自己的劇場演了一百場、兩百場，甚至演了好多年，所以他們的表演才會這麼精彩，那為什麼我們臺灣不能創造這樣的東西？」

或許從第一次接觸花樣開始，對於生命、對於自我，以及往後對於戲劇的思索就不曾停止，「從在花樣開始，我慢慢走上了成為我自己的這條路。時至今日，我還會不斷思考，我喜不喜歡我自己？我要做一個什麼樣的人？我為什麼要做這樣的事、說這樣的話？我就是會在意有沒有用自己想要的方式活著。」

02

心裡良善的那一塊，是待挖掘的礦藏

陳琮文
髮型設計師 ───

陽明高中
第五屆花樣戲劇節

身為髮型設計師的琮文，大家叫他Allen，小時候的他老是闖禍，媽媽常常要到學校向老師、家長賠罪，如果國小畢業沒有離開原本的環境，他知道極容易受朋友影響的自己「絕對會走歪」。

高中遇到戲劇社、遇到花樣，讓他學習到如何領導，以及與人相處、溝通、彼此尊重。擔任戲劇社社長職位，更讓他懂得負起責任、懂得付出。他很感謝他的青春裡曾有花樣、曾有表演藝術，讓他體會到上台時世界只剩這一方天地的純粹，讓他知道心裡良善的那一塊，是待挖掘的礦藏。

遇到流氓教師，開啟戲劇生活

升上高中的新生訓練，各個社團卯足全力招募社員，琮文對熱舞、熱音、戲劇和綺聲社（合唱團）都挺有興趣，不過最吸引他的，就是戲劇社的演出。學長姐的小短劇很好笑，「表演完大家都很歡樂，就對這個蠻有感覺的。」因此決定加入戲劇社，另外一位同學邀他進綺聲社，他不排斥唱歌，就加入了兩個社團。到了二年級，綺聲社學長姐邀他當活動長或副社長，戲劇社邀他接社長，他覺得唱歌過於靜態，而且「當社長好像很厲害」，於是選擇了戲劇。

青藝盟創辦人余浩瑋，那時還在張皓期老師的芝山青文化工作室，協助辦花樣戲劇節，同時也擔任陽明高中戲劇社指導老師，琮文一談到他，就不時顯露當時的崇拜，「那時會覺得他蠻帥的，有點偶像的感覺。」

其實第一次上課見到浩瑋，琮文覺得他不僅不像一般的老師，還更像流氓，

「一臉凶神惡煞的樣子」，沒想到講話很風趣，還會自己笑出來，逗得大家也跟著笑。因為這位老師，琮文知道了花樣戲劇節，老師也鼓勵他們參加。在上課過程中，除了傳授肢體、情緒表達、角色詮釋等方法，同時協助安排時程、督促進度外，琮文發現這位老師會的東西好像變多的，私底下很歡樂，跟大家很親近，但該正經的時候正經，又有領導能力、說服力與個人魅力，「感覺十項全能這樣」，讓琮文以他為榜樣，「開始了全心全意的戲劇人生」。

擔任社長以外，琮文與副社長也會各自編寫劇本大綱，演出前討論這次使用誰的劇本，寫完請老師給予建議。為了參加花樣，琮文寫了齣驚悚劇，「因為寫太一般的故事不會有人想看，應該要有些張力的劇情，吸引大家的眼球。」詳細寫了些什麼，他也不太記得了，「好像有綁架，有撕頭皮，還做小道具，讓頭皮被撕開割開之類的。」要演受害者、屍體，這角色想來不會太受歡迎，社長只好自己演，他倒是覺得還蠻輕鬆的，但「我也是詮釋得很用心啦」，（問：很用心是指什麼？）就是演得很像受害者，躺在那的時候盡量不要動，（問：這

很難嗎？」可能也不容易吧，萬一不小心睡著打呼怎麼辦？」

還好，這不是琮文唯一演過的角色。除了花樣以外，學校有時會有戒菸、反毒等專案，他們也會有戲劇演出，雖然上台演戲經驗不是太多，卻是他最喜歡的部分，「spotlight打下來的時候，進入這個角色中，也不用在意誰在看，想做的就是把這個角色詮釋得很完美，好像跳脫原本的自己。那些感覺是以前沒有發生過的、沒有經歷過的。好像這世界只有我們，然後大家聚精會神的看著。」

他也喜歡與社員一起溝通劇本、角色，一起排練、發現問題，再想辦法調整、協調、解決的歷程，雖然每天都很累，卻萬分充實。不過，因為很想要把事情做好，琮文算是個有點嚴苛的社長，也曾引起一些社員反感，「社員會覺得又要繳社費，又要花自己的時間排練，又沒有薪水，幹嘛要那麼認真？」還好核心成員都是志同道合、有熱忱的夥伴，戲劇社的凝聚力頗強，能夠合力完成一件事。

高中一、二年級的社團生活豐富多彩，琮文也曾想過朝表演藝術領域發展，但高三發生一椿事件後，他蹺課蹺家了好幾個月，之後就再也沒有回戲劇社，往後也走上不同的道路。

曾是壞小孩，如果沒離開「絕對會走歪」

琮文在三芝長大，從小就很調皮、愛講話，常欺負同學、惹老師生氣，幼稚園就念了兩所。到了國小，打破玻璃、拿金屬便當盒把同學丟傷，甚至會夥同其他男同學，騎著單車去雜貨店偷雞蛋，再到討厭的同學家「蛋洗」家門。那時他父母開鐵工廠，工作忙碌，但他老是闖禍，媽媽常常要到學校跟老師、家長賠罪。

國小畢業後，媽媽擔心琮文學壞，讓他到台北市念國中。國中校園讀書氣氛很濃厚，琮文的成績也還不錯，但媽媽還是得到學校道歉，只是次數少了很多。

國中一、二年級，他認識了兩個好朋友，他們會帶著他打網咖、打撞球、「浪流連」，找地方躲起來偷學抽菸，而且，他跟三芝的朋友也沒有斷了聯繫，有時還是會回去找他們，一起鬼混、跟人吵架打架。那時的他，很崇拜古惑仔電影裡情義相挺的兄弟情，「沒意外的話，我可能已經在做兄弟了。」

國中畢業，琮文對於要念高職還是高中沒什麼想法，就聽從老師、父母的建議，以考大學為目標，上了陽明高中。以前隨便念就可以有不錯的成績，上了高中卻發現「比我聰明、比我努力的人多得是」，想要超越別人的琮文便認真念書，但骨子裡的叛逆因子仍蠢蠢欲動，他偶爾會回去找以前的朋友「使壞」。

還好成為戲劇社社長後，寫劇本、排練、溝通、協調，行程滿檔，沒時間與老朋友見面，讓他可以過平凡又忙碌的高中生活，「我也蠻感謝有社團，沒有社團的話，我現在一定是去做別的事情。」

琮文自認自己非常容易受朋友影響，「周遭出現什麼樣的人，我就會變成什

麼樣的人。」他想，或許某部分的自己也想「走歪」，會覺得平淡的生活沒刺激感、太無趣，但他也知道，如果媽媽沒有讓他離開三芝，他可能會長成截然不同的人，「因為我國小比較好的那些朋友，有些可能已經不在了，有些還在監獄裡關，若我繼續下去就是其中一種。」

不過，也因為全心投入戲劇社，琮文完全無心念書，成績不好，還想著去玩，父母當然有意見、會碎念，「我聽了覺得很煩，就不想待在家裡。」加上有次他覺得一位社員不尊重他，一時衝動找校外人士來「堵」，社員聽到風聲，及時搭計程車離開學校，雖然最後事情鬧不了了之，卻導致他從此與戲劇社分道揚鑣，「沒有什麼臉再面對社員，會覺得自己怎麼會做出這樣的事。」沒臉回學校，也不想回家，他帶著一千元，與一位國中同學在外投宿，兩人在洗車場等場所打工，「就常常換工作，不太認真啦」，還好同學身上有點錢，兩人就在外頭撐了好幾個月。

曉家期間，琮文偶爾會打電話給姊姊或叔叔阿姨，詢問家中近況。從他們口中得知，上大夜班的母親白天還去網咖、學校找他，每天睡不到幾個小時，「聽到這，我眼淚就掉下來了」，想想自己小時候惹事，總是媽媽為他賠罪，現在還讓媽媽那麼辛苦，便決定回家，也回學校上課。但回到學校後，他已脫節太久，聽不懂老師教的內容，無心上課，鎮日趴著睡覺，等放學跟朋友出去閒晃，戲劇社也不去了，「不知道自己在幹嘛」。

退伍後努力學美髮，一年四個月升造型師

高中結業後，琮文考上了南部的私立大學，但考量家中經濟負擔太大，他便決定入伍。由於學生時期喜歡自己抓頭髮做造型，當兵時跟同袍提起，同袍要他幫忙剪頭髮，對成果也挺滿意，加上有學長從事美髮業，鼓勵他加入，退伍後他便在人力銀行投履歷，從美髮業學徒做起。

做什麼都很認真的他，即使工作十二小時以上，若加班甚至達到十五、六小時，但只要有空檔，他就抓著假人頭練習，每天下班回家也練，公司有課程就去上，而且每堂都到，讓他一年四個月後就被升上設計師。會那麼拚命，也是因為好勝心。不少人國中就當美髮學徒，若是三年後升設計師，也才十七、八歲，「我還要幫他們收東西、掃地，就問自己為什麼要這樣」，另一方面，他也急著想在高中同學大學畢業前升設計師，「才不會被別人看不起，或是覺得我沒念大學到底在做什麼。」

不過，剛升上設計師時，還沒有什麼顧客，薪水少得可憐，一個月只領一、兩萬元，「有時候跟朋友出去，可能他做便利商店的大夜班，或是正職，領的薪水都比我高，有時候會懷疑自己為什麼要做這份工作。」大約兩、三年後，固定客群慢慢累積，狀況才漸漸變好。

原本琮文以價制量，用心又便宜，到大概第六年，顧客達「全盛期」，竟有

約六百位，「可能一個學生就帶了六、七個朋友來剪，剪完又再傳出去。那時各個不同的學校，大家都知道找 Allen，來店裡可能一次就三、四個客人。」

但這樣一個接一個，完全無法休息，收入也沒有增加太多，讓琮文思考轉型，決定慢慢調整價格，他也可以多點時間跟客人聊天，提升服務品質。「我比較喜歡跟客人之間像朋友一樣的感覺，可以聊聊他的近況之類的。我蠻多客人都給我做了六年以上、十一年的也有。」

入行十一年多以來，琮文剛好經歷美髮業的起落，他跟著一位老闆做了九年，這老闆光在淡水就曾有九家美髮沙龍，那時美髮店還不是太多，簡直應接不暇，「客人一直來，會到你不想接的那種」，但琮文一升上設計師，美髮業就差不多走下坡了。設計師大多想要開一家屬於自己的店面，陸續開枝散葉，這三、四年來，快剪店又一家接著一家開，瓜分沙龍店的客群，加上少子化，助理愈來愈少，都使得美髮沙龍愈來愈難經營。如今過路客已經很少，除非店家夠大，否則得想辦法靠網路宣傳，而且「真的要很努力、很用心，才可能在

這行業賺到錢。」

「感謝我的青春裡，遇見了花樣」

琮文從小就很容易跟別人玩在一起、打成一片（雙關無誤），不過，僅限男性，一直到他成為髮型師，剛開始十個顧客裡有七個都是男性，「第一次來剪頭髮的男生，我有很高的把握可以留住他。女生我比較沒辦法，我會害羞。」

三、四年前，同事建議他「不要把她們當女生看就好啦」，他想想也對，都是顧客，只是針對女性的聊天內容稍為調整一下，就愈來愈自在，現在顧客男女比例比較平衡了，進步到六比四。

如今面對各式各樣的顧客都算游刃有餘，琮文覺得要歸功於戲劇社與花樣的經驗，讓他學習到「領導、與人相處、溝通，以及尊重的方法」，「讓我知道與人相處的角色變換，如何站在他人的立場角度去換位思考，更能清楚確切的用肢體、表情、言語與他人溝通。」有時難免脾氣上來，他偶爾還是會想到「那

個圈子的朋友」可以幫忙「處理」事情，「但心裡會覺得不行不行，我已經回到正常的行業，不要再這樣了。」而且他也意識到，畢竟是從事服務業，「就是要學習彎腰」，也因為自己走過荒唐少年路，他知道大部分的衝突都可以避免，「提早去預防，就不會發生。」

回想從前，琮文認為青少年階段很容易迷失自己，不知道自己到底要做什麼，「但是當你有一個好老師引導你時，會有個方向。尤其是浩瑋哥讓我們感覺很親近，所以他講的話我聽得進去。他會跟我說，吵這個沒有意義，我就會覺得好像有道理，就會好好做本來該做好的事情。」而戲劇社社長的職位，讓他想要負起責任，便懂得、也願意付出心力，幫助大家更好。過去在戲劇社與花樣的經驗，在無形中形成一條線，拉住了隨時可能被風帶走的躁動靈魂。「因為有了花樣，至少我沒把全部的時間拿去學壞。很感謝我的青春裡，遇見了花樣，認識了表演藝術。」

03

有人陪我走這一段，我非常幸福

黃品文

慾望劇團團長 ——

基隆女中、文化大學中文系
第六屆花樣戲劇節

高中第一次演戲，緊張到腦子一片空白，演完卻愛上了，除了基隆各高中戲劇社的聯展，品文高二時也參加了首度擴大至全國規模的花樣戲劇節。原先帶著點自卑感，覺得與台北格格不入，卻獲得了最佳團體獎，這對她們是很大的激勵，讓她們知道自己是有能力的，也讓她有機會結交更多同好，彼此切磋、扶持，對劇場之路更加堅定。

大學畢業後，品文接下了戲劇社學長姐組成的慾望劇團，期間也曾迷惘，思考兩年後決定重新開始。她不曾考慮更多機會的台北，對她來說，要做劇場，就要在基隆，就要在慾望劇團，如果不能在家鄉讓劇場種子萌芽，在其他地方，都少了意義。

第一次演戲 「不知道在幹嘛」

小時候，品文「特乖」，雖然成績不算太好，但上課認真，從不翹課，是個規規矩矩的孩子。高一之所以選擇戲劇社，是因為對大部分社團都沒什麼興趣，唯有看了學姐的迎新表演，覺得戲劇社「很搞笑」，便決定參加。原以為會很好玩，沒想到上課一暖身就是一個多小時，做一些她不懂為什麼要做的事，「像是要你從這走，用不同動機，就會有不同角色出現，或放一段音樂想像你是一朵雲怎麼飄過去，我那時才高一，會懷疑這在做什麼？」對劇場毫無概念的她很失望，甚至想要轉社。

基隆各個高中戲劇社，每年會湊在一起辦兩次聯合展演。高一暑假，學姐找她去演個角色，他們在文化中心一樓大廳，簡單搭幾個翼幕、放幾個cube（方形黑木箱），就演了起來。開放場地人來人往，與排練的氛圍完全不同，品文緊張得要命，「腦袋一片空白，怎麼演完的都不知道」，卻又好喜歡，「演完才覺得，演戲原來是這樣一回事，才理清楚原來一切是這樣。」

高二升上幹部後，品文更是準備大展身手，雖然擔任的是公關，卻很想創作，

「我那時蠻好勝，蠻有野心的，覺得自己可以做這件事，其他人也沒有覺得不好，如果我想做就讓我去做。」上下學期的兩場聯演，都是由她編劇與導演，她寫了一齣兒童劇，另一齣寫的是凶殺案的追捕過程，「有點像是自己天馬行空，想到什麼好玩的，就寫下來，也不會考慮到底成不成熟，畢竟那時見過的也不多，也無從比較，只覺得我寫完了！太爽了！大家看了也覺得不錯，就一起排練出來，很好玩。」

那兩齣戲，品文不僅是編劇、導演，還是主角，演完之後卻被老師罵了，「他說我在舞台上的時候，完全沒辦法看到畫面，怎麼知道這齣戲到底長什麼樣子？」雖然最後獲得了不少獎項，但老師指出盲點，也讓她後來反省，當時自己是過於自負了。

離開舒適圈參加花樣，衝擊後增加自信

行之有年的基隆青少年戲劇聯展，讓基隆各高中的戲劇社建立了好交情，一些學長姐甚至在畢業之後，還想繼續做戲，便在二〇〇四年創立了慾望劇團。

然而，也就因為大家一直以來都習慣待在基隆，到台北參加花樣戲劇節，反而成了離開舒適圈的一步。

一開始，品文與社員們不免因為陌生而有些恐懼，尤其看到台北一些學校的戲劇社對花樣已經很熟悉、很自在，更讓她們顯得格格不入。「一開始多少含著一些自卑，比如我們就學那個時期，基隆是某種邊緣化，或是不快樂城市的票選第一啊，台北來基隆讀書的人也會常常抱怨基隆，所以當我們要去跟台北其他學生競爭的時候，其實不太有信心。」

但那年，基隆女中得到最佳團隊獎，對她們是很大的激勵，心態也有很大的轉變，「原來我們在基隆有培養出一點軟實力，是可以跟其他學校互相切磋的這種自信，所以之後我們開始敢跟台北的學校交流，也會覺得，如果我們可以

表現得很好，那該多好。」隔年花樣開始有「全國第一」的獎項，基隆女中更是連續三年都獲獎，創造了「四連霸」的輝煌紀錄。

做劇場若不在慾望劇團，「好像就沒有意義了」

對品文來說，高中就有與其他基隆學校舉辦戲劇聯展、互相觀摩的機會，即使校數不多，但從學長姐一路傳承下來，得到不少在地資源，也更有感情。而花樣的特別之處在於，她們能夠跨出去，認識更多同好，彼此交流、扶持，知道有其他人在努力，伴隨著良性競爭，會讓自己不那麼寂寞。「我喜歡做一件需要跟其他人連結的事，這件事才會愈來愈喜歡，或愈來愈覺得可以做下去，有夥伴的感覺，做這件事的心就更堅定。」

高中畢業想考戲劇系卻沒考上，品文念了中文系創作組，對往後的劇本寫作很有幫助。另一方面，她與學長姐的慾望劇團密切接觸，常參與演出。不過，那時的慾望劇團比較像社團，無法賴以維生，到品文要畢業時，學長姐大多已經轉換跑道，沒有人留下來，她便決定把劇團接下來，成了團長。這對當時的

她來說，並不是太大的決定，畢竟那時一年大概只有兩檔不算大的製作，她只是接續大學已經在做的事而已，雖然不見得能養活自己，但也不覺得需要優先考量現實問題，「那時候蠻有衝勁，我覺得現在也都是，因為某些理想而做了這件事情。」

接下團長後，品文與一位同事每個月只領底薪八千元，接到導演、演出、燈光等商演案再加點工作費，就這樣度過了兩年半。日子過得「蠻慘的」，再有理想也難免迷惘，後來她們決定休息一陣子，到澳洲打工度假一年，再到韓國上語言學校半年。在國外，她常參加當地的節慶、看表演，「我每次看到一個表演就會想，如果基隆有，多好，我那時好想把這些帶回基隆，也會問為什麼基隆沒有，為什麼基隆人看不到這樣的表演，在某個時刻我就很明確地覺得，就算回來只有我一個人，我也要繼續做。」

休息兩年後，錢花光了，同事也離開了，真的只剩她一個，但她想清楚了，決定回劇場，重新開始。第一年接到案子後找演員合作，第二年開始招募對劇場有興趣的大學生為儲備團員，接著入選基隆市傑出演藝團隊，有駐團藝術家、

一整年的課程規劃、分析經典文本，再著手基隆在地文化的田野調查，編寫原創劇本，漸漸找到定位，她也開始覺得，自己真正在「創作」了。

而品文高中時期參加的戲劇聯展，二〇一六年起也成為「基隆青少年戲劇節」，由慾望劇團執行，「如果現在有這個能力，我們想要自己來帶學弟妹。」長達半年的活動更加完整，從前期開會，到課程規劃、宣傳、裝台拆台、演出，有點像是基隆的花樣戲劇節，只是不競賽。然而，這些年下來，也遇到一些瓶頸，因為每個學校戲劇社狀況不同，經驗不見得能夠累積，讓她總感覺每屆都得重新開始，「這是一種消磨，所以我覺得花樣很了不起，我相信他們一定也有一些相同的感觸，但是他們還是可以繼續做下去。」

品文認為，基隆的公部門對文化活動變積極，也願意釋出資源讓在地團隊有機會茁壯，但基隆有些先天條件不足，例如展演場地少，也幾乎沒有適合排練的空間，所以她們至今還沒有自己的排練場，得到處流浪借場地。較偏遠的場地寬敞又便宜，但基隆只有慾望劇團一個現代戲劇劇團，沒多少在地演員，演員大多從台北來，離火車站太遠，可能就讓他們打消合作意願，「維持現狀還

不錯，但就是跨不出下一個階段，如果我們有自己的排練場，就可以自己開工作坊，或許就會有穩定的收入等等。」

比起來，台北雖然競爭較激烈，機會也相對較多，能編能導能演的她，說不定能夠有更好的發展，但她卻從來沒想過要到台北，「因為我是在學生時期，在那個地方得到了這些，讓我覺得好像在生命中，有一個我可以發揮意義的所在，所以當我有能力的時候，我就要回饋這個地方。如果我連在自己的家鄉都沒有辦法讓這件事情萌芽，那我去其他地方，就會少了某些意義。」

 戲劇帶給她很多，她也想帶給更多人

高中頻繁排戲的時候，品文的父親曾無法理解，埋怨她把家當旅館，但她第一次自編自導自演的那齣戲，全家都去看了，之後媽媽跟她說，爸爸哭了，「但那齣戲其實沒什麼哭點」。演出結束，社團大夥要去吃火鍋慶祝，會更晚回家，「結果我爸塞了一千塊給我，他沒有辦法直接跟我說，你不錯，但他給我一千塊，我當下覺得受到鼓舞。」雖然之後她把劇場當專職工作，爸爸還是不時「提

醒」她公務人員在招考、問她要不要換工作，不過近幾年劇團有較大的演出，爸爸又自掏腰包買二十幾張票請朋友看，「我爸看到了我們可以做到那個規模的時候，我覺得他是很驕傲的，所以我感覺他有很大的轉變，好像認為我做這件事很不錯了。」

除了做戲，品文也很愛與學生互動，並從中親眼見證劇場的魔力。去年她帶的高中戲劇社，有一群學生特別皮，抽菸、喝酒、蹺課、偷騎機車、跟老師嗆聲，用「流氓」形容也不為過，戲劇課卻從來不缺席，遲到也乖乖站著讓她罵，跟她道歉，要她別氣了，「我看到的是，他們的人生可能本來只有二十分，因為戲劇社而做到了五十九分，進步了那麼多，學校老師卻只看到他們不及格，沒有看見他們閃亮的部分。」

戲劇所能給予的，在她還只是慾望劇團演員的時候，就有深刻體會。那年他們到國高中校園巡演生命故事，沒想到回去後，粉絲專頁被學生們「灌爆」，有人說他朝會第一次沒睡著，更多人說自己有多喜歡他們的演出，要他們再去，要他們加油，「我一直以為，我演一齣感人的戲感動了你，就是戲劇的傳遞，

但沒想到你也在做感動我的事，這件事是雙向的，在那之後我覺得一直能感受那些好棒喔，我也想要讓觀眾進到劇場，可以感覺到社會還是充滿著這些令人感動的事物，這好像是劇團存在的意義。」

如果沒有接觸戲劇，現在過著的人生或許也會不錯，但品文很喜歡她正在經歷的這個版本，因為戲劇開啟了她的感受力；因為戲劇，她才知道原來自己是個極度感性、敏感的人，觀眾在粉絲專頁留言、哭著走出劇場，或是演出前大夥在舞台上集氣的畫面，她覺得她會記一輩子，而憑藉著這些，就可以繼續往前走，「我想要相信這個世界是可以更有情感地跟其他人相處、更有情感地活著，戲劇帶給我變多我認同自己的部分，也讓我覺得我好像可以為這個社會做一些什麼。」現在慾望劇團還是只有她跟一位行政人員是專職，但每年都會有學弟妹、學生願意投入，每一段旅程都有人陪伴，她重複好多次：「大部分時候我都覺得很幸福。」

04

花樣，會讓人變得更強大

吳弘元
建材公司 事業開發 ──

斗六高中、淡江大學運輸管理學系
第九、十屆花樣戲劇節

從小個性活潑的弘元，很享受在台上的感覺，高中參加戲劇社，演技也獲肯定，高二帶領學弟妹讓斗六高中青樓劇坊第一次打進花樣決賽，更是他感到驕傲的成就。

他與花樣的緣分頗深，大學四年都是花友團一分子，協助花樣的活動發想與執行，並且成為「直屬」，帶領對戲劇同樣有熱忱的高中生一起走完花樣旅程。

雖然出社會後做的事情與戲劇似乎毫無關聯，他認為花樣仍對他形成很大的影響，那段單純為了信念、為了幫助他人付出心力的日子，讓他更清楚自己的價值，也成為心中無形的能量，讓他能夠更積極面對人生。

從小個性活潑，覺得上台很好玩

說自己在「一個鄉下的鄉下」，雲林四湖，長大的弘元，從小就很活潑，因為發現「上台蠻好玩的，大家都在聽你說什麼，蠻有成就感的。」所以常參加演講比賽。一次校慶，老師打算以孫悟空為戲碼推出戲劇表演，不待弘元表達，同學便爭相推舉他，他也大方接受，享受在舞台上當主角的樂趣。國中時，他也參加戲劇社，當時這是學校蠻看重的社團，會到他校演出、參加戲劇比賽，但都以學長姐帶領的戲劇活動居多，沒有特別規劃訓練課程，也因此弘元覺得當時的戲劇課「沒有很正式，很像在玩角色扮演。」

國中畢業，他考上斗六高中，斗六是個比家鄉更都市化的地方，離家車程約一小時。雖然在眾多社團中，戲劇社不是特別熱門，但還是令他好奇。參加戲劇社之後，他才知道了花樣戲劇節的存在。當時戲劇社的「傳統」，是由學長姐負責導演、編劇、舞監、技術等幕後工作，而演員主要由高一學弟妹擔任，

弘元也被分派了一個角色，飾演一個愛著老大的同志小弟，「反正那時候就是豁出去演，台上演什麼就要像什麼，其實有點像在玩吧，尤其是演那些喜劇，能夠讓台下笑啊、尖叫啊，感覺蠻爽的。」

那次花樣中區初賽的演出場地在彰化縣南北管音樂戲曲館，也是他第一次「進劇場」──劇場作品進入演出場地裝台、測試、彩排的第一天常被稱為「進劇場」，而這實際上也是弘元的人生中，第一次真實地走進劇場。他記得舞台並不大，不過畢竟是第一次，也沒什麼概念，印象最深刻的反而是看到學長被「刁戲」，這讓他想發憤圖強，「那時候浩哥很兇，連學長姐都說浩哥很恐怖，看到學長被他『洗面』，我有點不甘心，就想要演好給他看。」初賽當天，弘元的父母以及許多同學、朋友都從雲林到彰化看演出，雖然演出結束後，樸實保守的父母沒有多說什麼，卻有一位他校戲劇社的指導老師主動與他攀談，「他覺得我是那天演得最好的那一個，當然就是有點稱讚啦，有點虛榮心，蠻開心的。」

演戲獲得肯定，讓弘元對表演更有熱情，加上對幕後與行政事務沒什麼興趣，高二他並沒有擔任社團幹部，把重心放在主攻演員上，「有個我認識的同學感覺比較適合做社長，比較穩重，又比較會處理行政上的事情，我就推舉他，大家也都支持。」儘管沒有職銜，他在社團裡還是帶頭的角色，跟一位學姐一同規劃設計社課內容，帶學弟妹藉由活動學習表演、討論角色呈現，並且達成了一些他至今想來都感到很驕傲的成績。

高二發憤招攬社員，進花樣決賽是榮耀

弘元高一時，學校的戲劇社其實不是很受歡迎，許多社員也無心於此，「社團也沒什麼人，有些人就是來混一混、來佔位子而已，真的有心要參加的人很少。」人手不夠，他甚至要找班上同學來幫忙當演員。高二他「痛定思痛」，決心招攬更多人才，便在全校社團招生那天，再度搬演在花樣演過的戲，「有招到蠻多有潛力的新生，蠻成功的。」有了高一參加花樣的經驗，弘元與幾個

已經成為學長姐的社員，第二年更是認真準備初賽十分鐘的呈現，以及企劃書、技術與行政等相關資料。加上編劇、演員都很不錯，那年是斗六高中青樓劇坊第一次進入花樣決賽，「我高二的時候，第十屆花樣的主題是『夢想』，而上台北對我們來說，就是遙不可及的夢想！那次我們有高三學長姐豐富的經驗編導，還有高一很有潛力的學弟妹，我們盡心盡力完成了初賽。最後聽到進入決賽的消息，當下真的喜極而泣！我們做到了，也完成了屬於我們的夢想。」

雖然對這樣的成績引以為傲，弘元一開始加入戲劇社時，其實沒想太多，只是覺得很開心，「很奇怪的人都會在戲劇社出現，我自己個性活潑，但在這裡，會遇到比我更瘋狂、更活潑的人。大家聚在一起玩鬧，蠻好笑的，但是該認真的時候也很認真，共通點是大家都有表演欲。」為了參加花樣，愛玩鬧、有表演欲的一群人就一起認真了起來、也組織了起來，「在演戲的時候、籌備的時候，一定都會發生大大小小的狀況，要如何解決，才能讓這個團隊運作下去，才能完整演出。」這些經驗讓他理解，這必須是團隊和諧合作才有可能做好的

事，也是課本裡學不到的事。

大學成為花友團，「這是一個良性循環」

高中畢業後，弘元想念戲劇系，他參加了台北藝術大學的獨立招生，但沒考上，「回頭來看，自己表現也蠻普通，高中很單純玩戲劇這件事，不會有太多自己的想法，就算在斗六，還是跟台北有一大段落差，尤其是自己心裡表達東西的深度，還有層次。」後來之所以念運輸管理系，是因為對地理有興趣，分數也上得了，不過「讀了之後才發現跟地理完全沒關係」。

因為地緣之便，上大學後他去離學校不遠的青藝盟拜訪，盟主浩瑋與團長定芳邀他加入花友團，「高中的時候，對這些花友團的學長姐有點崇拜，我就答應了」。花友團聚集了一群高中參加過花樣的大學生，協助花樣的活動發想與執行，並且擔任高中戲劇社的直屬學長姐，提供輔導諮詢、傳達訊息。這些工

作並不輕鬆，每個月都要參加培訓、開會。從十一、十二月的營隊，到翌年七、八月，每個月都有活動。弘元從大一到大三，可說「全心全意投入在青藝盟」，大四因為打工，才沒有去得那麼頻繁，有活動時再支援。

然而，成為花友的第一年，挫折感蠻大的，「好像也幫不了什麼，自己的程度好像不夠，給不出太好的建議，感覺自己不夠厲害，有點虛。」後來努力學習精進，也慢慢熟悉台北戲劇社團的生態，愈來愈能掌握帶領學生的方法，即使酬勞微薄，他與其他花友也都做得很開心，「花友團的大家都是有心做這件事，沒有人是為了錢而來。只要是為了學生，只要是打從心底想把這件事做好就會全心全意地幫助他。幫學生去完成一件他們想要做的事，或是他們所謂的夢想，就很像之前花友團的學長姐帶領我們一樣，這是一個良性循環。」他收到很多學弟妹的感謝，甚至覺得他像家人一樣，「很像多了一群弟弟妹妹，很開心。」

出身南部鄉下的他認為，花樣對非都會區的孩子來說，是很重要的舞台，「學校如果資源沒那麼多，花樣就是很重要的媒介，就是他們的年度大事。他們就是要參加這個活動，才有機會站上舞台，去做他們想要的演出。甚至對我們中部的學校來說，一定要參加花樣的決賽，這是我們一直夢寐以求的目標。」而這個目標卻又不是大人設定好的，而是青少年自發認為值得付出的，「一切都很單純，大家都是為了想做戲付出，這會讓人變得強大。」出社會後再回想，這樣單純的付出，更難得了。

花樣經驗，給他面對人生的無形能量

大學期間，弘元針對英文下了點工夫，想讓自己有說英語的機會，加上也喜歡冒險，想嘗試到國外工作。畢業不久，他在人力平台看到台商的徵人訊息，便前往柬埔寨擔任皮包工廠的幹部，管理在地員工，待了一年半後離開。回到臺灣後，他先跟朋友一起從事水電工作，再到建材公司擔任事業開發，負責國

外業務。二○二○年受到新冠肺炎影響，暫時只能待在臺灣，等疫情趨緩，國外若有不錯的工作機會，他也不排除再出國久待，「我不會侷限於自己要待在哪裡，只要那個地方是我想待的。」

雖然現在在做的事，好像都與花樣、與戲劇無關，弘元還是常想到花樣，「畢竟參加了那麼久」，這段時間對他也形成蠻大的影響，戲劇除了讓他知道可以有天馬行空的創意、任何創意都是有可能實現的之外，更重要的還有面對困難、面對人生的心態，「參加花樣是我內心百分之百想要做的事，知道這件事是對的，在生活上，這是一種讓你更積極面對人生的無形中的能量。面對人生挫折的時候，我會回想起當時做了這件事情，有這樣的經驗，蠻鼓舞自己的。」

在弘元身上，花樣就像一條看不見的細線，牽連住曾經與它產生羈絆的少年少女。在人生漫長的過程中，這條細線牽拉、引導，或只是以存在的形式，陪伴曾踏入劇場，在幕啟與幕落之間成長的每一個影子。

狂飆的青春，失衡的腦：我們該如何陪伴？

——一個戲劇治療師的觀點

戲劇治療師｜吳怡潔

多年前我曾以戲劇治療師的身分，接過一個國中的委託。老師們抱怨這群國三生「狐群狗黨，整天找人麻煩。」希望我能夠透過陪伴，讓他們的行為更遵守學校規範。

當時我帶著要面對暴力分子的慎重心情進入校園。在預定的活動教室裡，我坐在地板上，等他們進來。一顆平頭在轉開門把後探進來，跟我對上眼，「碰！」的快速把門關上。室內彷彿真空大約二十秒，門又「碰！」的一聲用力打開。三個男孩跑進來，這次沒有人看我，他們筆直的跑向角落的一箱巧拼邊條，熟練的一人抓出一支互相追打，這時更多的男孩從外面進來。有些直接加入他們。有些則在門外脫鞋時，猶豫地看著我。同伴一喊，馬上就加入。看著他們所有人尷尬又裝酷的樣子，我很好奇，他們怎麼了？

📋 不平衡的大腦，不平衡的內在

還處於發展中的青少年大腦由於還沒有發展完全，對於「衝動控制、情緒」有些困難，讓青少年既衝動又混亂，既纖細又敏感。大腦的前額皮質，主要負責下決定、策略，抑制衝動的部位，它管理了我們社交、理解彼此，甚至對自我的認識。

這樣一個使人類得以成為群體動物的重要部位，卻最晚成熟——目前科學家透過 MRI 顯影研究，人類平均要到二十五歲，前額皮質才會完成發展。相較於前額皮質的大器晚成，管理記憶、情感的大腦邊緣系統（包含海馬迴和杏仁核）卻是平均在十五歲前完成。

大腦不同部位發展時間的不平均，導致了甚麼狀況？

情感豐富、記憶力超強同時卻衝動，行為策略混亂……這聽起來是不是很熟悉？

倫敦大學認知神經學教授 Sarah-Jayne Blakemore 在其著作《自我開發—青少年大腦的祕密生命 (Inventing ourselves, The Secret Life of the Teenage Brain)》中，

整理了許多跨國青少年腦發展及行為研究的資料。書裡提到，在這個階段，無倫文化國籍，同儕都扮演了重要角色。同伴的認同會深刻影響個人的自我認同，而此時也是開始認識「階級」的階段。青少年開始會區分不同的階級跟族群，劃分出自己從屬的團體跟階級。一個人時不敢採取的冒險行為，卻會因擔心同儕的排斥而嘗試。

 我們要如何陪伴？

鏡頭回到教室裡，那些瘋狂地用巧拼條毆打彼此，同時又避開我眼神的同學們。

在他們的腦子裡，渴望被團體認同，恐懼被排斥。對於自我認識的不穩定，同時又情感濃烈。我對他們來說，是一個新來的不認識的陌生人。

「這個陌生女人是誰？」「她來幹嘛？」「她會批評我嗎？」「她會喜歡我嗎？」「她會跟其他大人一樣，只想限制我教訓我嗎？」「我沒有跟大家一起，會被討厭。」「一起 high 真的好好玩！」當然上面那些聲音，是我的猜測，我的大腦也在運轉著。「我真想知道他們怎麼了？怎麼創造交流的可能性？怎麼樣創造安全感

呢？」在戲劇表演中，有一個練習，叫做「鏡像」——透過身體的模仿，達到同理對方的效果。當時，看著群魔亂舞的我，慢慢地站起來，走到角落，拿起兩條巧拼條，走回教室中間，學著他們的動作揮舞。突然他們全停了下來，看著我，彷彿我是外星人。

那一刻，我得到了一個開始可以與他們連結的起點。我做了自我介紹，表達了我對他們活力的欽慕，還有想聽聽他們的故事。在後續的工作中，我們在各種戲劇遊戲中，慢慢建立起安全感。

戲劇這個藝術教會我，運用身體彼此同理的可能性。它也教會我，看懂彼此的角色扮演，習慣不同的角色扮演。在教室小小的空間裡，我們可以按社會常規，是老師你是學生，用既定的身體展現。但是作為成人，我們知道比青少年更多的事，我們的大腦是相對穩定的，那麼是不是有更大的機會，透過角色轉變，用我們的身體去同理他們，讓我們更接近同儕的角色，引導出更具彈性的關係？畢竟，作為一個老師，一個權威者，也不過是生命舞台中的其中一個角色。在戲劇裡，我們可以有更多選擇。

2
質變

唸出台詞時，也唸出了我的人生

01

大家的掌聲不屬於我，屬於我們

李孟融
表演藝術聯盟祕書長——

大同高中、
國立臺北藝術大學
- 劇場設計系＆藝術行政與管理研究所
第三屆花樣戲劇節

覺得站在舞台上壓力太大，從來沒想過要當演員的孟融，在花樣愛上了劇場裡人與人之間真實的互動，愛上一群人一起完成一件事的感覺。

為了延續這份感覺，也緩解「落幕後感傷」，他的大學第一志願從法律變成戲劇，那時甚至就認為劇場可能是他的終身志業。

如今他是劇場從業者，也是表演藝術界與政府、民眾間的倡議及溝通角色，孟融期許自己能夠為劇場做更多，將花樣給他的感動與改變，延續擴散出去。

高中參加花樣，改變人生志向

孟融與劇場的緣分，大約十歲就開始了。那時他有個同學的父親是社區發展協會理事長，看這群年紀相仿的孩子沒事可做，便成立了話劇社，找來現任九歌兒童劇團團長黃翠華老師來上課。孩子們一週有兩、三天下課會去社區教室，除了做遊戲、開發肢體，也會排練一些省水、反毒主題的話劇，甚至曾到大安森林公園、世貿舉辦的活動演出。後來他們改到義光教會上課，還有社區媽媽會做碗粿給他們吃，「那就是我小時候對劇場的記憶，你在這個地方排練、做身體（訓練），就會有東西（吃）。」就這樣一直參加到國三。

上了大同高中後，學校雖然有戲劇社，但是「很弱」，沒什麼學生有興趣，孟融卻還是想參加。整個戲劇社才四、五個人，做不了什麼事，大家對組織社團的想法也不太一樣，處得不是很愉快。高二上學期的迎新晚會，本該卯足全力，用演出招攬新社員，沒想到有人因為忘了帶服裝就罷演。戲劇社只剩兩、三人，幾乎無以為繼，孟融與社長寒假就跑去參加花樣戲劇節的營隊，加入已

上大學的花樣學長姐「花友團」的演出。

那時排練地點是在花樣戲劇節創辦人張皓期的芝山青文化工作室，孟融覺得那個地方聚集了很多有趣的人，他常跟裡頭一位姐姐婉容聊天，聊工作聊生活，感覺好像有個輔導老師。假日排練、與人交流，晚上一起到巷口吃炒麵，再搭公車回家。他印象最深的不是戲劇本身，而是老師看排之後的反應。張皓期老師第一次看「花友團」的彩排後，認為他們準備不周，第二週再看，只看了十五秒就說架構不錯，值得期待，便離開了。他當時不理解用意，後來才知道老師只想要確認大家是否願意努力，既然看出他們很認真，就沒問題了，「那次讓我覺得，話劇好像只是工作的方法，這個團隊在教我們工作或做人的方式。」

除了參加學長姐花友團的演出，大同高中戲劇社也正式參與第三屆花樣戲劇節，因為只有四、五人，孟融便找了個只有三個演員的劇本，社長想演，他就

來導。如果沒記錯，隔年戲劇社就倒了。誰也沒想到，三年後，他會與朋友一起創立劇團。

與孟融約訪這天，他正為新家裝潢忙碌著，工人為了組裝床架、裝燈等程序，一組接著一組，來來去去。有工人忘了帶零件打算改天再來，孟融無法接受，語氣平和但堅定地要他們回頭取零件再來一趟，「這不是他們的疏失嗎？怎麼會要顧客承擔？」他說他這天「很變態」，把所有工人都排在同一天，他一組組確認是否準時、確認工作細節，「一點點閃失我都沒有辦法接受」。他覺得這蠻符合劇場人的個性，因為在演出時發生錯誤，是無法當下修正的，「劇場在演出的時候，錯了就是往下走，你不可能當下回頭去檢討錯了或是對了。所以對我來說，每件事情好好的放在位置上，好好的發生是很重要的。」

不過，也許應該倒過來說：因為他是這樣的個性，所以很適合劇場製作與行政工作。孟融從小就很忙，國小參加田徑隊，國中除了田徑隊、合唱團、桌球隊，還因為合唱團男生生太少，被拉去唱歌。高中參加排球隊、合唱團、戲劇社，還是社聯會的活動長。他從小就很會說話、很有主見，因此也常被老師叫去參加英文演講等比賽，「我英文沒有特別好，可是我非常敢講，亂講一通然後就會得名。」

學生時代的孟融，行程表就已經很緊湊了，但他挺樂在其中，「我好像很需要『被需要』的感覺，會讓我對於存在有比較多認同。」也因為很忙碌，他得精確掌控時間、順序，就像舞台劇的「cue點」，戲走到這裡該有什麼燈光、音效，就要發生，否則就不完整了。生活與工作方式讓孟融善於時間管理與執行效率，也希望自己能掌控一切，「我沒有辦法接受，我自己的事情不是按照我自己的想法走」。

想要念劇場是因為「花樣」

很會安排時間、很會表達想法的孟融，原本想要念法律，「因為我覺得會講話，腦子清楚，很帥。」但高中遇到「花樣」後，第一志願就變了。

高二參加花樣營隊，與學長姐一起演出後，孟融除了很喜歡大家一起做戲的感覺，還發現自己竟有很深的「落幕後感傷」，「禮拜天拆台完好開心喔，大家一起去慶功，但禮拜一早上卻覺得整個世界遺棄我了，我沒有人生目標，不知道接下來的人生要怎麼過。」在排練過程中，夥伴培養了緊密的感情，雖然會有壓力、會爭吵，「難過或生氣的事情都會在演出那刻結束」，慶功宴時聊聊，一笑泯恩仇，但戲結束了，第二天感覺好像什麼都沒發生過。

孟融向一位已在北藝大劇場設計系就讀的學姐莊筱柔傾訴這樣的心情，筱柔告訴他，如果念戲劇學校，就每天都在做戲啦，「她告訴我，其實任何一個行

業都會有它的能量跟可以做事情的空間，不管是對社會或是個人。所以從那時候開始，劇場有可能是我的終生志業。」學姐主修燈光，也接一些專案，「做劇場好像也沒有不能生活，也很快樂，那為什麼不試試看呢。」

北藝大劇場設計系的主修領域分為舞台、燈光、服裝與技術設計四項，孟融主修舞台設計，因為喜歡舞蹈與服裝造型，他也會幫舞蹈系的同學或學長姐設計服裝。劇設系的學生畢業後若不是從事劇場工作，可能成為服裝設計師、室內燈光設計師或景觀設計師等，但孟融沒想過要離開劇場，「做什麼都好」。「我喜歡那種幕打開了，我在幕後，幕落了，聽見大家的掌聲，但都不是給我的，都是給別人的。」從小那麼出鋒頭的人，怎麼不想站在台上接受掌聲？他還真沒有想過要當演員，「就覺得壓力好大喔」，舞台上太多突發，太多無法掌控的事，這讓他害怕，他寧願做幕後工作，做他可以掌握的事。

打過各種工，還是回到劇場

孟融大學打工做過不少工作，像是餐廳、外燴、活動公司、中醫診所等等，算是椿意外。原本是有老師登高一呼，邀大家一起做戲，沒想到這位原本要出資、當導演的老師臨時退出，大家還是決定把案子做完，才趕快成立「曉劇場」、申請補助，完成劇團第一個製作。因為夥伴們感情像家人一般，到了第二年，他們想要仿效法國陽光劇團，一起生活、一起創作，便決定省吃儉用，合資租了一棟透天厝，分住一、三樓，二樓打通當排練場，「從那時候開始，曉劇場再也不是做一個 case 的劇團，我們是開始要發展成一個大家一起生活的劇團。」

「只是好像還是很喜歡劇場」，大三時與一群朋友決定創立「曉劇場」，其實

開始有自己的劇團後，身為團長的孟融發現，很多劇團無法活下來，是因為所有的錢都投入劇場製作。他知道，要讓曉劇場有更多機會、做更多事，必定

要有強大的行政能力，因此他必須向外取經，找更多資源。從曉劇場創團，孟融就不是專職團長，他先後在表演藝術聯盟、臺北市文化局、臺中國家歌劇院工作，瞭解如何申請經費、如何營運團隊，並攻讀北藝大藝術行政與管理研究所，從更廣的面向、更高的視野熟悉藝術行政的細節與生態，希望把經驗帶回曉劇場，讓曉劇場更強壯。

肺炎疫情衝擊，深覺表演藝術的脆弱

離開表演藝術聯盟多年後，孟融沒想到自己又回到表盟，自二〇一八年五月起擔任表演藝術聯盟祕書長。原本他以為是去當類似公關經理的角色，處理表演藝術團隊與民眾、與政府之間的關係，上任之後發現，這個產業有很多問題存在已久，沒想到正需要處理的時候，二〇二〇年竟遇上新冠肺炎疫情，讓他非常不安，也深深感受到表演藝術產業的脆弱。

肺炎疫情爆發後，表演藝術從業人員在交通觀光業之後發出警訊，政府也努力提出紓困等方案，但孟融認為仍缺乏未來性。當銀彈用光，表演藝術產業該怎麼辦？很難增加的觀眾群，還會回來嗎？想到這點，他就非常焦慮，更何況臺灣表演藝術體質已不夠強壯，面對新媒體科技的衝擊，更是愈來愈難吸引觀眾走進劇場。然而，即使內心悲觀，還是得打起精神，因為「藝術行政的工作就是要無可救藥的樂觀，我們要把所有不可能的事情化為可能。」為什麼民眾要去劇場？為什麼民眾需要劇場？「這事情一直是大哉問。我還可以做什麼，讓有這個問題的人愈來愈少，這是我一直想要做的事。」

很愛這個行業，希望出一份力

從小就很會規劃時間與行程的孟融，也懂得未雨綢繆，每到一個單位工作，他就大概知道什麼時候會離開，在離開前至少半年開始規劃接下來的工作。他覺得劇場訓練強化了這個習慣，因為要面對很多未知，要知道自己得花多少時

間準備、要處理多少細節，才能讓工作進展順暢。

他認為，劇場這一行，某種程度來說「很公平」，無論你在哪個崗位，無論大牌小咖，就是要跟大家一起花時間排練。做了一個布景，最後會拿來演出，做不出來也得演，不像他之前與學姐參與過的商業案子，缺點可以藏起來，趕不及可以延後交件，「你在這邊付出多少就是多少」。也因為這樣，他覺得劇場工作反而很具體，每個人在各自的位置上努力，最後作品在一個特定的時間發生，即使過程中壓力很大，最後卻呈現出很美的事物，「這個形式會讓你覺得共同創造了些什麼，這不是一個人可以做到的。」

孟融覺得自己很幸運，每個時期都遇到很好的老師與長官，也獲得適合自己又具挑戰的任務，即使這一行薪水不高，他又因為愛看戲而沒什麼存款，還是捨不得也不想離開，「因為它給我很豐富的能量、能力跟很好的感受，這很難說……，你看表演的感動是永遠不會忘記的。但這個感覺跟我一開始參加花樣、

玩劇場的感覺是不一樣的，所以我會希望，持續讓這個環境更好，看到更多人擁有跟我一樣的感覺，這件事我還是蠻期待的。我也希望表演藝術應該是要愈來愈好、愈來愈蓬勃，我希望我在裡面可以扮演出力的角色。」

回想高中時期參加的花樣，孟融覺得那是一個追夢的場域，聚集了一群在教育體制下對未來有些迷惘的青少年，「來這邊好像都不知道要幹嘛，但是卻一起完成了一件事」，也改變了他對劇場和對往後人生的想法，「很難形容那是什麼，但它確實給人一種凝聚在一起的能量，那份能量造成了很多人的相遇，而這個相遇造成了人生的改變。」

如今，那位在花樣演出後「落幕後感傷」的高中生，有了一群做戲的夥伴，這一齣戲結束了，還會有下一齣，落幕後，也不散。

02

我喜歡一個人，
但團隊的感動會更深刻

許一農
音樂創作者、英語教師——

成功高中、臺灣大學外文系
第八、九屆花樣戲劇節

不受肯定，甚至遭受嘲弄的童年，讓一農一直很沒自信，也不喜歡團體生活。高中因緣際會參加戲劇社、參加花樣戲劇節，是他少數覺得自己很不一樣的時刻，「青少年時候遇到表演藝術，我覺得那是一個讓人找回自信的方式，我喜歡自己一個人，但是大家一起工作的感動會比較深刻。」

即使現在仍然對人生充滿懷疑，但他還在努力，為自己負責、往夢想前進，做自己喜歡、也有意義的音樂。

「望著那一片海，一望無際遼闊的藍

讓我再感覺自己真的，在這世界存在

過去的傷痕淡去了不再，讓我流著眼淚，找尋著答案

努力的過著那漫長的沮喪，能不能有一天讓我真的活著

許一農創作的《活著》，自二〇一八年起成為「花樣年華全國青少年戲劇節」

的主題曲。青藝盟盟主余浩瑋跟他說，這首歌要用到第一百屆。還要用八十年。

—《活著》

與花樣相遇是場意外

從小熱愛音樂的一農，高中社團首選當然是音樂創作社，但這個社團太受歡

迎了，他抽籤沒抽到，轉念一想反正自己是對表演有興趣，戲劇也是表演的一

種，便選擇了戲劇社。二〇〇七年，新店高中、成功高中和政大附中三校戲劇

社聯合組成了「新成政」，每年都會舉辦聯合戲劇公演，一農那年是第二屆，

要在國軍英雄館演出賴聲川的《圓環物語》，他們的戲劇社沒有指導老師，導演就是學長，大家也沒什麼概念，不知道怎麼演比較好，課餘就跑到中正紀念堂廣場或二二八公園排戲，自由發揮，記些走位，想辦法學著用丹田發聲，就這樣演了。

一月公演完，學長預告七月的花樣年華青少年戲劇節，一農原本不想參加，「因為聽說參加花樣成績都會退步」，但學長說要參加，也沒辦法，畢竟他們社員不到十人，連演員徵選都免了，躲也躲不掉。那年學長寫了個劇本《大螃蟹帝國》，類似兒童劇，劇情就是一群人去冒險，途中卻發現同伴是很自私的人，主角只得將同伴殺死後再自殺。——兒童劇？應該是暗黑版吧——。初選時名次蠻後面的，不過那次是成功高中第一次參加花樣，那年他們做了個很大的道具，一個懸崖，大概兩米多高、三米長，一次得出動八個人來搬，最後得了個「最佳技術團隊」。

第二年，一農原本打算不參加戲劇社了，但又覺得「有感情的羈絆」，就留下來，還成了副社長。也因為人少，第二年參加花樣戲劇節時，社長負責行政，他就成了導演，最後不僅得了「最佳行政團隊」，他竟還拿了「最佳導演獎」。

他想，他的音樂專長應該是得獎的主因。雖然跟別隊一樣是用現成的音樂，但他會「想要放一些特別的東西進去」，對於氛圍的營造很有想法，甚至還會特別後製，調一些回音，讓場域呈現夢幻感。例如有一幕，主角在公園，心情低落，一農索性在舞台前吹口琴，強化場景與音樂給人的蕭瑟感。對音樂的敏感度與創意，讓他脫穎而出。

高二花樣結束，一農學測果然考得很爛，高三便認真念書，但上大學後，他還在青藝盟待了兩年，「因為參加完花樣，有種認同感，覺得做舞台劇很酷，就繼續回來」。他當過燈光組、音效組，也協助帶著高中生策劃一些快閃活動。

不是很習慣團體生活的一農說，高中參加花樣戲劇節，以及大一大二在青藝盟的時期，是他少數跟團體「一起做一件事」的時候。雖然沒有太多表演經驗，他的印象仍很深刻，「青少年的時候遇到表演藝術，那是一個能讓人找回自信的方式。舞台上表演是很有自信的，第二個是表達各種情緒的方式。」可以自由自在地展現各種生活中很難展現的情緒，說一些平常不會說的話、做平常不會做的事，而大家一起完成一齣戲，也非常有成就感，因為那是大家一起才能做的，「我喜歡自己一個人，但是大家一起工作的感動會比較深刻」。此外，在這個過程中也能領略念書不是唯一，如何摸索自己真正喜歡、想要的事，更為關鍵。

幼年顯露音樂天分，從此成為最愛

在花樣嶄露的音樂天分從小便可見端倪，一農對音樂的喜愛，開始得很早。

小時候父母買的兒歌錄影帶，他可以重複一直看、一直聽，幼稚園時看到教室

裡的鋼琴，一農非常喜歡，媽媽便讓他學。學沒多久，電影《鐵達尼號》主題曲《My Heart Will Go On》紅遍大街小巷，一農聽過就能在鋼琴上彈出來，那時他才六歲。上了小學，徐懷鈺剛出道，成為他最喜歡的歌手，後來聽日韓流行歌曲，最關注的就是寶兒。喜歡唱歌的他，小時候的確曾想成為歌手，「我還有在網路上搜尋怎麼當童星」，「但沒有什麼答案」。

小學四年級，一農在電腦上發現 Windows 作業系統有個「錄音機」軟體，便試著把日韓流行歌改成中文詞，把自己的聲音錄進去。唱了十幾二十首後，他開始嘗試自己寫詞曲，錄主音、錄和聲、用滑鼠編曲——一個音一個音點出來，再抓秒數，一軌一軌貼，這樣做完一首歌至少要一個月。這麼陽春的音樂製作方法，他一直用到大學二年級。

然而，一農對音樂的熱愛，並不受家人重視。從小他們一家五口就各忙各的，爸媽忙於工作，兩個哥哥也有各自的生活，一農關在房裡玩音樂，家人也不會

來看他在做些什麼。他曾給家人聽他寫的歌，「但是他們就興趣缺缺啊」，尤其大他四歲的大哥不時會笑他、打他，雖然「不到特別嚴重」，仍給他不小的心理壓力。有一次大哥看到他在電腦上關於童星的搜尋紀錄，便取笑他，「我覺得很丟臉」。還有一次大哥在看電視，他在旁邊播著徐懷鈺的專輯，大哥覺得吵，一怒之下把他的卡帶砸爛。那時大哥是國中生，或許正在叛逆期，但種種事件累積下來，讓一農到現在跟大哥都不是很親近，但他隱隱覺得，大哥心裡似乎有些愧疚，即使沒有明說。

陰性氣質被霸凌，「上天怎麼那麼不公平」

熱衷的音樂，獨自喜愛著也無妨，光是沉浸其中就很滿足了，而這或許也成了一農的救贖。

小學四到六年級，是一農最需要慰藉的時期。這個時期，他因為動作、講話

方式的陰性氣質常被取笑，同學會說他娘娘腔、人妖、變性人。雖然那些言語

「不算很嚴重的霸凌」，同學可能不是真的要傷害他，只是那些字句、那些玩

笑「會讓人很受傷」，也無法否認，的確造成了他心中的陰影——即使受害者

與加害者都常認為傷害是無心造成的的。長大後，傷痕漸漸淡去，一農也自我

反省，自己並不全是「受害者」的角色，他也曾傷害別人。但那時還是小學生

的他，曾痛哭著問上天為什麼那麼不公平，「為什麼別人都不會像我這樣」，

他還曾去廟裡拜拜，希望可以「不要再像女生」。

到了國中，那些訕笑很快就消失了，一方面是功課壓力，大家忙著念書，

一方面是同學比較成熟了。一農認為此時的自己也有了些改變，國中有次考了

前三名，一農覺得「感覺很好」，證明了自己，也滿足了虛榮心，便讓一農想

繼續追求好成績。自己並不算特別聰明的那種學生，但是很有自制力，尤其到

高中，只要沒有社團時間，他每天下課就往自習室去，一路再念到晚上十點，

搭公車時也在背英文單字。其實沒有特別的目標，可能就是好勝心使然，也只

有這個地方可以跟人競爭，就一股腦地念。

高中時期為了念書、參加戲劇社，一農沒什麼時間寫歌做音樂，但考大學選科系，他的考量仍是他最大的夢想⋯音樂。不想讀法律、商業，認為外文系對音樂創作會有幫助，就選了它，最後他考上了台大外文系。大三開始，看到免費線上音樂平台「StreetVoice 街聲」有徵選活動，一農會把自己做的歌曲拿去投稿，但大都沒有什麼回音，不過他也不認為要把音樂當成謀生管道，在「街聲」上，他寫著做音樂的理念為⋯「做自己喜愛的東西，樂在其中」，想要做出很棒的、有意義的音樂，這樣就夠了。

一直很沒自信，甚至不敢打籃球

不過，這個「這樣就夠了」，或許並不是一開始的想法，畢竟曾經想想要當童星，應該也想要發光發熱吧？現在的一農，看起來陽光帥氣、高大挺拔，但他

其實一農一直很沒自信。小時候除了因為「不一樣」而被嘲弄，在家也常被否定，讓他一直缺乏安全感、感到自卑，導致面對挑戰時，「通常會先覺得自己做不到」。學生時期努力念書，或許某部分也因為那是他唯一做了就能得到好結果的事。但即使到現在，他還是覺得自己是個「蠻中間的人」，教書、運動、做音樂，好像都會，但都不是做到最好，「都是普通」。

運動是一農很晚才開始的興趣。國高中時期，他幾乎沒在運動，高中看到同學打籃球，很羨慕，但覺得自己沒有基礎，就不敢打，「我一直都會有怕丟臉的心態」。上了大學，學校健身房很便宜，他在課間空檔就會跟同學去健身，大三終於鼓起勇氣，參加高中學長系上的籃球隊，「一開始其實很辛苦，覺得自己什麼都不會，連傳球運球都很爛，那時壓力很大，但還是做下去。」現在他一週健身四次，打籃球兩、三次，當初很爛的傳球運球，現在做來已經很輕鬆了。如今想想，他覺得那時的他，很勇敢。

這是一農少數正面評價自己的時刻。即使有好看的外表、好看的學歷，還有音樂與運動才能，一農卻一直都蠻悲觀的，他認為這也不完全是壞事，反而能夠讓自己有危機意識，提醒自己要更努力。他坦言對未來感到焦慮，多了外文系的文憑，或許讓他找工作會方便一點，但相對的，可能也侷限了他的選擇。

不過，這些對自己、對未來的不肯定、不確定，這幾年偶爾會緩和些，因為的確看到了工作上的努力成果。

退伍是轉捩點，真正開始為自己負責

一農認為，退伍後開始工作，靠自己的能力謀生，是他人生的轉捩點。以前大把時間花在念書，卻不是他真正想做的事，「它好像只是社會給予你的責任，你必須要去做」，加上小時候家境雖然不算太差，但爸爸欠債，媽媽得扛起家計，現在自己有能力了，可以花自己賺的錢，想做什麼事就努力去做、慢慢去實現，可以真正為自己的人生負責。

如何謀生呢？一農學以致用，教英語。退伍後，他先在補習班教國高中學生，

但對這種死板、制式化，只有標準答案的教學方式感到不耐。三年後辭職，自己開「農農英文」成人英語班，在外頭租教室，五到八人小班制，以時事文章與 Podcast 為教材，邊上課邊討論。他的招生訊息主要透過社群軟體發布，目前一週五堂課，一堂課兩小時。對他來說，十小時的課程，備課時間大約也需十小時，因為他沒有固定教材，必須緊跟時事，找出適合與學生討論的議題，常常連吃飯也聽著 Podcast 找題材，因此自己也讀了很多、學了很多。「備課壓力很大，招生壓力也很大，但希望自己跟其他老師不一樣，我選的是我自己也很喜歡的東西。很多老師教材是重複的，但我的東西是每週都不一樣，我自己也是每週都在學新的東西，算有成就感。」

教學與運動佔了大多數時間，做音樂的時間就少了。一農正在學電吉他，希望除了電腦編曲、鋼琴、吉他外，再多一項創作工具，有想法再創作，既然目的是要寫出有意義的、自己覺得好聽的音樂，就不用急。

《活著》感動了陌生女孩，也想帶給人希望

回到二○一七年受青藝盟邀請寫花樣戲劇節主題曲，《活著》是一農一開始就想到的標題。「二○二○年花樣主題是『人』，二○一九年是『獨立』，有一年是『愛』，都跟探索自己有關。我覺得每個人多少都會去思考活著的意義，就像有時候我自己也找不到答案，有時候我也會覺得活著是很沒有意義的事情；如果是為了成就什麼，又好像不是這樣，我自己也還在思考。……戲劇也是在探索這樣的意義吧。」

有了題目，寫好了曲，一農在環島十天的行程中，一邊想歌詞。他在途中認識一個患有憂鬱症，想要輕生的女孩，兩人一起從宜蘭到台東，路上聊了很多。女孩告訴他，她覺得現在活著，是因為人們給她的羈絆。一農哼了這首還沒譜上詞的歌給女孩聽，女孩聽著哭了，她很久沒有這樣哭了。自己的歌帶給女孩力量，一農也受到鼓勵。

從這場相遇開始，一農再想到自己被言語霸凌、覺得上天不公平的童年，如今已能釋懷，「過去的傷痕不再，讓我流著眼淚尋找答案」。雖然在退伍後曾經有著漫長的沮喪，看不清未來的方向，但他希望學著對一切悲傷快樂都能欣然接受，「哭著笑著我所有遺憾，緊緊的握住活著的羈絆」。他拿出手機裡，環島某天拍的日出，陽光在海面灑落一條筆直的曙光，好像在指引著自己，他想要藉著這首歌，給自己，也給他人希望。

「再多麼的痛也不得不釋懷，那沒有答案的人生

再勇敢的走，再努力的活著」

03

花樣，是充實我生命的養分

楊坪穎

全聯福利中心行銷部公關 ——

屏東高中、東海大學生命科學系
第七屆花樣戲劇節

在社會繞了一圈之後，坪穎每年都會回到青藝盟與學弟妹分享一路走來的經驗與心得，回想起高二因為同學的鼓譟，而創立了戲劇社，大家演戲從來沒有劇本，直到參加了花樣才知道有種東西叫「Cue 表」，才知道什麼是「定馬克」，才知道劇場講求精準，需要練習與準備。

高中戲劇社成立之初，為了「快速竄紅」，坪穎發揮創意異業結盟、結合公益、爭取曝光，後來才發現，原來這些就是行銷公關在做的事，也從此確立了他的志向。對他來說，花樣不只是比賽，透過這個過程，青少年會更認識自己、相信自己、肯定自己，並且感覺到愛。

高二創戲劇社，花樣是場震撼教育

屏東高中「Kuso 愛演戲劇社」是坪穎創立的，在這之前，屏中曾有戲劇社，只是後來倒社了。坪穎的國文老師參加了校外劇團，有一次找他與同學去跨年踩街，穿著戲服扮裝，他們回來與其他同學分享後，有人鼓譟乾脆搞個戲劇社，高二時還就真的就成立了戲劇社。

那年是花樣戲劇節第一次到中南部辦初賽，坪穎提議參加，一開始社員並不支持，因為大多數人要升高三了，除了要花時間排戲，還可能要到台北比賽，擔心影響課業，還好副社長是他從國中以來的死黨，一路支持他，幫忙與社員溝通、說服，才獲得大家同意。

原本他們的戲都以笑鬧、詼諧風格居多，「最擅長的就是演一些很好笑的，顛覆童話或話劇劇本，或是大家很熟悉的電影像是《九品芝麻官》，我們就會

質變

111

重新演繹或改編。」大家東聊西聊，有了大綱就開始即興發揮，為了參加花樣，他們第一次嘗試寫劇本，因為舉辦地點在淡水，就想了個淡水阿嬤曾經是黑社會大姐的故事，「簡而言之，就是勸人向善的故事」。然而，即使有編劇這個職務，也只是大致把故事內容寫下來，沒有固定台詞，「我們都是大家互相幫忙記台詞，排戲時就是你想講什麼就講什麼。」原本參加花樣也就打算這麼如法炮製，沒想到對他們會是場震撼教育。

一到淡水，馬上就感受到城鄉差距，看到台北學校的排練，光是道具就讓他們「嚇歪了」，「他們的道具怎麼都這麼精美，還有桌子椅子，我們的道具都是自己去文具店買紙來做，買布來縫衣服，或者是偷拿爸媽的衣服來穿……」不僅物資差人一截，來到花樣，他才知道有「Cue表」這種東西──按演出順序標出燈光、音效、道具變換點──，沒有正式的劇本當然不可能有Cue表，身兼社長與舞監的坪穎，被青藝盟盟主浩瑋罵得狗血淋頭，「我們沒有上過這些課、沒有相關知識，所以花樣對我們來說是很衝擊的地方，剛去的時候非常

挫折，我們連燈要怎麼走、音效要怎麼走，要編號，都不知道，我們連『定馬克』——馬克就是 mark，在舞台地板上用膠帶標示出大道具的位置——是什麼都不知道。」

被罵了之後，當天晚上坪穎與燈控、音控連夜討論，把 Cue 表寫出來。正式演出時他緊張得要命，竟提早五秒要燈控把燈打開，結果場上的人都還沒準備好，幸好接下來的演出算是順利過關，而且最後，主角還是三位「最佳演員」的得獎人之一，而這個榮耀，是由淡水在地居民見證，也令他印象深刻。他們擔心，輪到他們演出的當日，由於身在「異地」，沒有師長、同學、親友團前來看戲捧場，場面會很冷清，「就算只是一個比賽，但當我決定要把它做好時，最後會怎麼辦？」於是他們印了很多傳單，到淡水老街發給店家、住戶，沒想到，就會對它很有期待。會很害怕我們做的這些事情，萬一沒有人支持、沒有人來看怎麼辦？」於是他們印了很多傳單，到淡水老街發給店家、住戶，沒想到，最後真的坐滿了在地觀眾，為他們喝采。

花樣經驗打開了坪穎對劇場的認知，他這才知道原來劇場是相當講究精準的，是需要很多準備與練習的，之後他們便把花樣的系統用在社團，「我們很認真地寫 Cue 表、認真地討論馬克要貼在哪裡、認真地討論燈光要怎麼做、認真地討論音樂要怎麼走，重要的是，我們會有更明確的分工，社團的雛形在這時候才比較明確地定下來。」平時還是常演笑鬧劇，但需要藉由戲劇討論社會議題時，也能發揮專業與創作能力。更重要的是，「在花樣這樣的平台，讓我覺得我可以 do something。」

雖然一開始被罵、受到衝擊，但良性競爭讓他知道有更高的目標可以追求，同時也會獲得肯定，「因為青少年在摸索世界、摸索人生，但是他們不確定他做的事情有沒有價值、有沒有意義，透過一次又一次的肯定，會慢慢建立自己的價值，會慢慢地愈來愈相信自己，可以做的事情就會更多，我覺得花樣是一個很溫暖的平台。」

經營戲劇社，發掘行銷潛能

坪穎小時候就不怕生，「善於交際」，國小國中也常參加演講比賽，對舞台並不懼怕，甚至蠻享受的，「這也造就我為什麼想要玩戲劇社，表演這種事情就是一旦嚐過甜頭，就會很懷念那個滋味。」當社長除了與社員一起發想內容、集體創作表演，還要處理很多行政事務，而那時他的首要目標是打響名號，「認識我們社團的人不多，你要快速走紅只有一件事情，就是讓那些炙手可熱的社團的人認識你。」因此他主辦了一場成果發表會，邀了屏中最熱門的熱音社、合唱團，以及屏女的熱舞社、戲劇社、合唱團等社團表演，由 Kuso 愛演戲劇社壓軸，「我們叫它新春慈善特別演出，新春特演，我用慈善這個詞包裝它，這樣才可以跟慈善機構合作，這個演出我記得到現在都還有，就變成一年會有兩次成果發表會，還有一次參加花樣。」

那時就已經知道要結合公益、慈善團體，「除了讓大家覺得形象很好之外，

其實我是要跟公益團體合作，跟學校租借場地比較不用錢。」後來花樣戲劇節觀眾只要捐發票便能免費入場，就是來自坪穎的創意。為了讓更多人知道他們，他甚至主動打電話給記者，邀請他們來報導演出訊息，「他們真的來的時候，我也不知道要怎麼回他們，就跟他們說社團什麼時候要表演，他們要拍照，我就隨手拿了那些很爛的道具拍照。」怎麼那麼會「想孔想縫」？「我覺得那來自於生活體驗，因為我很喜歡看報章雜誌，很喜歡看新聞，看到別人這樣做，當然會耳濡目染，想說是不是這樣做能幫助社團。」他後來才知道，原來這些就是行銷公關，「一直到我出社會才發現，我以前做的這些事情都變成現在的養分。」

高中就不知不覺在累積行銷履歷，坪穎做來游刃有餘，對他來說，經營社團較困難的部分還是兼顧課業與處理人際關係。他念的是升學班，老師對功課要求很高，但社團從零開始，沒有學長姐可借鏡，他得投注很大心力，也要花時間陪學弟排戲、與他們相處，課業自然退步不少。戲劇社成立不到一個學期還

差點倒社，「誰做比較多誰做比較好，誰每次都可以演主角，大家會為了這種事情吵架，最後就是把大家叫出來，把不開心的話都講出來才解決。」喜歡這個社團，也願意坦誠以對的人留了下來，大家反而變得更團結，也符合他成立戲劇社的初衷。

許多學校學長姐與學弟妹之間講究「輩分」，但他不想要與學弟之間有明確的界線，希望大家都像朋友、家人一樣，「我記得演完花樣那天，我們跟學弟，還有屏女的學姐們，一起在房間裡分享這次的感想，結果大家哭成一團，那是一個很特別的時刻。」他也記得畢業前一位學弟謝謝他「不是讓社團變成學長學弟必須要做什麼樣子，而是像一個家庭一樣，大家彼此關心。」之後每年的花樣決賽，學長們都會回來看學弟的演出，即使他高中畢業十多年了，至今還會與當初手把手帶出來的學弟們聚會出遊。

社團成立之初，坪穎訂了三個目標，第一就是快速讓大家認識他們，第二是

希望社團可以在屏東當時最好的場地中正藝術館演出，歷經與政府單位溝通、尋求贊助與資源，他們在高三考完指考、上大學前，在那裡做了兩天的免費演出。第三個目標，則是要「入侵」畢業典禮，最後果然四個主持人都是戲劇社的，「我們就是不想要一板一眼地主持，從頭到尾包裝成一齣戲，主題是上海大舞廳，一開場就把麻將桌放在現場，在那邊打麻將，透過聊天的過程，揶揄了很多學校不公不義的事情，或是大家都認識的老師或教官，那時全場都非常興奮，一直在歡呼尖叫，我們以為訓育組長跟教官會生氣，結果他們在旁邊笑到不行。」

當初單純想要讓自己的高中生活不一樣，因此創了戲劇社，坪穎覺得，像戲劇社這麼多元的社團還真不多，「可以體驗到不同的人生，可以提前為你想要的人生預習，第二個是學習表演真的會認識自己更多，如果要把角色揣摩得更好，真的要跟自己花很多時間對話，跟自己相處的時間會更多。」

因為花樣，對年輕世代有責任感

坪穎在單親家庭成長，媽媽獨自把姊姊和他養大，原本他大學想念軍校，減輕家中經濟負擔，但媽媽不肯；想念建築系，姊姊說要花很多錢。他生物分數最高，最後選了生物醫學，一開始蠻痛苦的，直到下學期選修了行銷學，開啟了他的另一條路，「我覺得行銷學太有趣了，這就是我想做的，就是我高中在做的事，是我熱衷的事。」大二他想轉系，老師建議他不必放棄任何一邊，不妨成為跨領域的人才，他便留了下來，也花很多時間在管理學院修課。原本沒有興趣的生物科技領域，對他還是很有幫助，「當你在解剖青蛙、老鼠的時候，要有超然的心智去面對，畢竟是活生生的動物，要保持理性，以前我是太過感性的人，念完生物之後，在面對、處理事情時，我比較從容自在一點。」

不過，念了行銷之後，坪穎很清楚以後就是要走這行，當兵時比別人花了更多時間準備。他知道自己不是科班出身，必須先「練兵」，退伍前一、兩個月

就去公關公司面試。他大學期間修過新聞學，在軍中又擔任保防官的文書，負責監看各個新聞台的國軍相關新聞，訓練了公關必要的媒體素養，但沒想到第一份工作成了他人生最挫折的時刻，也才知道，這不是一般所想像那樣光鮮亮麗的工作，除了要了解自家產品，「你什麼事情都要會，小到連礦泉水要買什麼品牌，你的長官今天幾點到，要坐什麼樣的車子，他在活動現場坐的椅子要哪種，這些事情都要提前想到，它是一份很細緻的工作。除此之外文字能力又要很強，你可能要寫新聞稿，要切很多不同的議題，所以看的東西要更多，要花更多時間去充實自己，不然根本沒辦法。」那家公關公司對員工的嚴厲是出了名的，「每天基本上就是一直被罵」，但當他之後工作更順利，尤其開始成為主管，看著下屬不斷犯可笑的錯誤時，就能體會當初主管的嚴格要求所為何來。

二十六歲，坪穎就到全台超市龍頭擔任公關，「視野不太一樣，大公司很多事情不是外界看到那樣，要處理很多來自各方的要求。」節奏快速，與社會脈動密切結合，任何事件都有可能引發公關危機，他很感激主管讓他知道，當機

會到來，一定要準備好，即使覺得自己還是不夠強大，四年來他仍累積了扎實的能力與經歷，並常到其他企業演講，而對他來說，每年回到青藝盟與學弟妹分享、演講，幫忙做內部訓練，是他更感謝的機會，「它給我的回饋更多，這樣的情誼很難得，不是比完比賽就沒了。」

每次為擔任行政職務的學弟妹上課，大家一開始都很洩氣，覺得自己的工作沒有光環，顯得不重要，「我每次上課第一件事情就是會跟大家說，不要覺得現在做的事情沒有價值，其實以後對人生最有幫助的，就是你現在做的這些事情。」他會讓每個人說話，說完讓全場人鼓掌，鼓勵年輕人勇於嘗試，也把握機會給予大家肯定，希望每個人都能更相信自己。

如今回想花樣，他認為那不僅僅是場比賽，「那些都是潛移默化，在未來面對任何事情的時候，你都會想起花樣那時候的用心，以及這件事情很不凡。我覺得我有一部分也想像浩哥那樣，透過做這些事情，關心或是給予未來的年輕人不一樣的視野，跟建立自己的價值。」

04

戲劇，讓我成為我自己

黃煒翔
劇場演員、導演、教師——

新店高中、文化大學哲學系暨戲劇學系雙學士
第一、二屆花樣戲劇節

小時候的煒翔內向害羞、愛哭、愛生氣，不符合媽媽心中該有的男孩樣，不被理解的他，小學四年級看了漫畫《千面女郎》，立志成為演員，「希望自己可以不平凡」，開始工作至今，都沒離開劇場。

花樣對他是個特別的體驗，每週到劇團開會，與各校同學討論交流，為的是與學業無關，卻是他所嚮往、覺得重要的事，而且「不是被當作一個孩子看待」。而戲劇讓他理解到，要成為一個「誰」之前，你先是一個「人」，藉由演繹他人，能夠將自己的人生看得更清楚。

青少年戲劇是「值得正視且尊重的事」

煒翔念高中時，戲劇社不比童軍社、跆拳道社、熱舞社、熱音社，不算太熱門的社團，但他們那屆社員很多俊男美女，或是班上的風雲人物，動態頗受矚目。高一那年，張皓期老師的「新世代劇團」主辦第一屆花樣年華青少年戲劇節，社團指導老師決定演出莎士比亞的浪漫喜劇《仲夏夜之夢》（眾多俊男美女嘛），煒翔是排練助理，「狂幫他們記筆記，潛台詞是什麼，走位從哪裡到哪裡。」沒想到一個學長臨時無法演出，除了導演、演員外，「最瞭解劇情的就是旁邊這個排助，我就被推上去了。」

在這齣兩對青年男女的四角戀愛中，煒翔飾演的是貴族之子狄米特律斯，演出當天要出家門前，他還不知道戲服是什麼，但腦中突然冒出個想法⋯貴族的兒子是不是應該穿長襪？便帶了一雙白長襪出門，果然他與劇中情敵的服裝都是及膝短褲，「另一個男生沒有那個襪子，我在舞台上看起來就比他還要體面，

他看起來比較有喜感。」

第一屆花樣的表演場地，是國立臺灣藝術教育館的南海劇場以及幼獅藝文中心（現已停用），分別有六百多個與三百多個座位，對一個青少年來說，能夠登上這樣的舞台，面對這麼多觀眾表演，是難以想像的，「學習表演要有投射，說話時眼光要看到觀眾中間，演員在舞台上要有面向，要不同角度，那些學習是以前都沒有體驗過的。」

不僅以巧思為戲劇呈現加分，煒翔的演技也頗獲好評，一位學長還送他一朵向日葵，「代表明日之星的意思」。他印象最深刻的，是謝幕時的心情，由於學長姐在演出後即將升上高三，要開始準備考試，他們開心歡呼，因為「這一切結束了」，「但我在舞台上謝幕那一刻的心情是，我的演員之路才正要開始。」

高一就有機會上台，且表現不俗，學長姐與同學看到他的能力與認真，到了

質變
124

高二，他被選為戲劇社社長，但可能太認真了，給社員蠻大的壓力，「大多數人來社團比較是帶著玩的心情，但我都是那種：來這邊不只是玩，戲劇不只是給你玩的，它是很嚴肅的東西！」其他人常常勸他不要那麼認真、不要常常生氣，會把大家嚇跑，但他當時聽不進去，還好一群幹部對戲劇也有熱情，一起撐了下來。而且有了演出經驗後，大家體會到上台後的緊張會削弱排練時的表現，漸漸也能理解為什麼社長那麼「機車」，遲到一下子就要生氣，為什麼需要更周全的準備與紀律。

小時候，煒翔父母管教比較嚴格，高中為了參加花樣，他與社員每週得搭車到芝山，與其他北部十一所學校的同學一起學習、討論，這對他來說是很特別的體驗，「跟一個劇團接觸，在某個地方開會，在討論跟學業無關，但是你所嚮往的、跟你未來與社會有所連結的、當時覺得重要的事情。」他認為花樣的特殊之處，在於把青少年戲劇學習與演出視為一件「值得正視而且尊重的事」，

「當張皓期老師帶著這些高中生很認真地做這件事的時候，十六、七歲的你並

不是被當作一個孩子看待，那個感受是很不同的。」

為了自己覺得重要的事，與夥伴一起努力，是參加過花樣的人都有的深刻感受。煒翔記得當時音效組的學姐，照著劇本需要的音效，一個個用卡帶錄起來，演出時用兩台錄音機輪流播放，這種土法煉鋼的方式，切換時竟非常流暢，沒有雜音，「用很手工的方式完成戲劇的幻覺，這是我們很得意的事情之一。」

他還記得學長姐在花樣系列活動開始前，去了一趟孔廟，「我有印象在一張照片上，學長姐在孔廟排隊，這件事情是很神聖的、很重要的，並且有清楚的任務或使命的。」

因為看漫畫《千面女郎》立志成為演員

煒翔成為演員的開端，可以溯自小學四年級。小時候，爸爸會帶他和妹妹去圖書館，那年館方向民眾徵求二手漫畫，開了個漫畫專區。他至今還記得，一

進四樓閱覽室，一大群男生聚精會神啃著手中的圖畫書、安靜地不像話的情景。

他走向書架，看到許多封面釘上厚紙板、看不出書名，他順手抽出一本，裡頭寫著《千面女郎》（現譯名為《玻璃假面》），訪談當天，他還帶了第一集，書的第一頁寫著：「北島麻雅乍看之下只是個平凡的少女！談不上貌美，成績也差強人意，⋯⋯有誰能料到這個小小的少女心中竟藏有熱情激昂的火焰⋯究竟有誰能發現呢⋯⋯？」他深深被吸引住，這十集的漫畫，讓他「看了就一發不可收拾到現在」。

小時候，他是個內向害羞的孩子，而且很愛哭、愛生氣，媽媽對這點不太滿意，加上他不愛打球、運動，興趣以靜態活動較多，「姑姑阿姨會直接動手摸我的身體，說我怎麼這麼瘦。」無論外型、性格似乎都不符合長輩的理想，「我想我小時候可能有很多原本個性上的特質，或原本的樣子，是我媽媽蠻不能接受的。」看了《千面女郎》女主角學習演戲和成為職業演員的歷程，讓他心生嚮往，「我曾經覺得自己是個很平凡的人，但我希望自己可以不平凡，希望自

己可以不像我父母口中所說的、或是其他同學所說的那樣子平凡。」

國中有次生活教育相關課程，老師要大家模擬在便利商店購物的情境，煒翔模仿店員常有的「歡迎光臨」語調，被老師稱讚觀察入微，就像是生活中聽到的那樣，說他可能蠻適合走表演這行。現在看來小小的肯定，對當時的他是很大的鼓舞，因為國文老師、英文老師都說他長得一臉老師樣，國文老師甚至斬釘截鐵說他以後一定是國文老師，「我心裡就暗暗想，為什麼你說我是我就是，我偏不，你不知道我心中的夢想，我要當演員！」

高中有了很好的劇場經驗，煒翔的大學志願當然是戲劇系，他一心要念臺北藝術大學，可惜考了兩次都沒錄取，最後念文化大學哲學系，系主任鼓勵大家雙主修，讓哲學有機會在其他領域發光，他便選了戲劇。

大一他去參加臨界點劇象錄的演員徵選，一直待到兩、三年後劇團結束，這

對他來說像塊敲門磚，能夠認識更多創作者，與更多人合作，共同探索劇場的可能性，但他對自己的表演一直不是很有自信，「我覺得自己不會演，到處問別人要怎麼樣才演得好，我這樣演得對嗎？甚至也有問到導演跟我說，表演這件事情不是你用問的就可以知道。或者告訴我，做為一個演員，自己應該要知道自己演得怎麼樣。」

戲劇讓他瞭解，成為誰之前，先是一個「人」

大學畢業、當兵退伍後，煒翔一直都在劇場工作，除了當演員，也學操偶，演出人偶同台的劇碼，也做過獨角戲，也導戲，跟不少劇團合作，但不屬於哪個劇團，直到二○一一年九月參加勇氣即興劇場的演員徵選，第二年參加演出後，就合作到現在，是演員，也是訓練員。即興劇沒有劇本，幾位演員從現場觀眾的建議為靈感，在舞台上共同創作、即興發揮，觀眾的主動參與，讓劇情走向無可預測，但也無關對錯，「我們會說，在這樣的劇場裡面，沒有好點子、

壞點子、失敗的點子，只有是否被接受的點子、是否接住的點子。所以我們會說，意外是驚喜、是禮物，你有意外跟驚喜，你就有機會走出你原本腦中想好的劇本，然後從那中間去探索未知，在這裡面，人被鼓勵去冒險。」

即興劇演員可說集編劇、導演、演員於一身，難度很高，或許有些人會認為不夠成熟、過於速成，但對煒翔來說，這樣的演出或許更貼近社會，更能夠與觀眾溝通，「我當然知道我們在做劇場或是藝術創作追求的那個東西，有一個我們所想要到達的理想，但觀眾在哪裡？劇場沒有觀眾，它就不是一台戲，你跟觀眾現在到底是愈來愈近，還是愈來愈遠，這一直都是值得思考的事。」這些年的訓練下來，再拿到劇本時，他也更能夠多層次地，從導演與編劇的角度理解劇本，理解每一場戲對於整體的作用為何，理解一齣戲想要與觀眾溝通的是什麼。

不過，煒翔還是想回到有完整編劇的導演與演出，他目前在大學戲劇社教

課，這學期帶著學生讀劇本，愈讀，愈喜歡劇本了。第一堂課他們讀的是美國劇作家阿爾比（Edward Albee）的《動物園的故事》，「他們能夠讀出劇本上沒有寫到，但他們有感覺到的，他們說這個人是不是有點自卑，這個人是不是有點想離開……，這些都是劇本沒寫到的。這劇本真的很厲害耶，用這麼短的篇幅讓學生很快進到戲劇情境當中，這很能考驗一個劇本好不好。」

十歲就立志當演員，至今也真的沒做過別的工作，一直待在劇場，當然，不總是開心的，他也曾經覺得熱情快被消磨殆盡，曾經覺得不被這個行業以外的人理解，連作息都不同，難以溝通互動，但稍作休息後，又還是覺得好喜歡劇場，覺得自己離不開它。有人認為他很小就知道自己要什麼，很幸運，但對他來說，「我是在一個可能不那麼被身邊的人接受的環境當中，得要奮力找到、抓住一個什麼，才走到現在。」

我們無法避免社會環境的影響，但戲劇讓他理解到，「要成為一個誰之前，

你先是一個『人』。我們在學習的過程當中都是被引導、被教育你要成為什麼，而不是成為你自己，所以你瞭解自己嗎？你想要的是什麼，你知道之後，在你的環境裡面可以去追求嗎？有動力追求嗎？我好像提早先通過戲劇的方式去演繹別人的一生，重新再回頭觀看自己的人生。」

從不理解他人、也不被他人理解的自己，在戲劇學習的過程中，漸漸長出理解他人、理解自己的能力，活出更自在、更自由的自己。然而，對慣於哲學思考的煒翔來說，這也不是百分之百肯定的，他還有很多疑惑，很多不確定，他想，或許應該有更多空間為自己做些什麼，「但那是什麼，我還在想。」畢竟真實人生不像劇本中的角色，「一定還有我不知道的事。」

專欄二

看戲修心，演戲修行

戲劇治療師｜吳怡潔

青春期，真是一個很尷尬的階段。身體抽高了，嬰兒肥消失了，聲音改變了。原本被視為小孩的特權開始消失了，隨之而來的是沉重的期望、被視為成人的責任。但是心裡還沒有準備好呀！有時還是想要當小孩任性，但有時又想要被視為大人不要被看扁。自己都不知道怎麼對待自己，身旁的人就更摸不清楚怎麼對待自己了。

在這個尷尬階段的我，收到了一個劇本。戲裡，我要扮演一個超級惡霸，我要欺負弱小，還要用很醜的方式走路。天啊！這不是我！我演得很爛，但是我演得超好笑，超開心。

後來我又收到了新的角色，一個為孩子憂傷的媽媽。這也不是我……但是讓我想到我的貓生病時的感覺，我演著演著就哭了……。

既不是我，又是我的歷程

臺灣的戲劇大師李國修在他的書中寫到：「在每一齣戲裡，演員必須運用自己的生活和生命經驗，投入角色的創作；每演完一齣戲之後，演員又能從角色身上學習到不同的生命思維與處事智慧。」角色，是安全的面具，或是避風港，無論是作為觀眾、運用自己的身體進入角色，書寫劇本、作為導演，都能讓青少年疏理自己的內在。

我曾在保護管束機構中與同學們工作，他們自編自導發展出一個故事：一個中年男子在失去一切後被誣陷，警察圍剿逮捕。在警察的羞辱後，他反身抵抗，殺死了警察。同學們自發的決定，用慢動作的方式來呈現反抗的歷程，主角緩慢地拔槍，警察一個個被炸飛，延長了反抗的過程。

有光的地方即有黑暗，青少年在生命中逐漸形塑自己的內在角色，通常會伴隨著

其陰影角色，例如當內心的受害者角色出現時，復仇者角色也伴隨而生。自我內心就在角色間的拉鋸中試圖找到平衡。進入戲劇扮演，青少年們得以透過角色展現不同面向，轉化我與非我，現實與想像，揭露深沉渴望、憶及過去並釋放情緒，最後達到個人與此時此刻（here and now）的平衡關係。

 李國修：「看戲修心，演戲修行。」

達到療癒與爬梳效果的，也包含作為觀眾，以及導演。

大部分的人，都曾經歷過閱讀或是觀賞戲劇跟電影，被演出觸動，甚至改變思想或行為。而扮演，是一個激發同理心，理解與自己不同的人，最有效率的方法。「透過戲劇扮演，真正飾演那個人，遠比只在腦海中想像對方的情況，更有效和有力。」（Emunah, 2006, p.35）美國戲劇治療先驅之一 Renee Emunah 指出「角色扮演幫助我們進一步瞭解平常扮演的角色，進而綜和內在性格的不同面向。」

而在 * 創造性戲劇中的導演，綜合了前兩者的活動，在傳達故事後，引導或示範其他參與者扮演故事中角色。導演擁有的主導性，可以在活動過程中將故事修改，進而達到自我理解與成長。

(Emunah, 2006, p.59)

* 創造性戲劇：「創作性戲劇」是指一種以團體即興創作的方式進行，重視參與過程，目的不在正式展演的一種戲劇形式。

3
力量

在每位演員身上，看見最純粹的樣子

01

用花樣照顧我的方式，照顧每一個病人

詹博凱
三軍總醫院　住院醫師──
斗六高中、國防醫學院
第十、十一屆花樣戲劇節

從小就是乖乖牌的博凱，第一次「岔出」幾乎像是安排好的道路，就是參加戲劇社、參加花樣。

戲劇社讓他覺得自在，讓他學到很多課堂上學不到的知識與技能，也讓他更懂得如何同理他人、與人溝通。大學考上醫學院，到五年級都覺得念錯科系，實習時才發現自己在意他人感受，並有同理、溝通的特質，不僅在這個行業顯得珍貴，也讓他發現，原來他喜愛，也適合當醫生。接下來的行醫生涯，他期許自己能帶著舞台教會他的一切，繼續照顧每一個願意信任他的人，就如同當年的花樣照顧他們一樣。

資優生「誤入」戲劇社 「反而好自在」

博凱從小就是一般人印象中「品學兼優」的乖小孩，小學甚至自己跟父母要求去補習班，那家補習班「業績」很好，老師素以兇惡出名，博凱卻「自投羅網」，「可能是覺得父母會開心」。而他第一次岔出常規，第一次超出父母想像的決定，就是高中參加戲劇社。

高中進的是資優班，大部分同學參加社團都只是為了打發時間，橋藝社打打牌或體育性社團打打球，下課就下課了，畢竟重點是課業。一次同學帶博凱到戲劇社社辦，他看到學長姐有的在排戲，有的在做道具，大家在做不同的工作，卻是為了同一件事，而且每個人都很自在，「那個氣氛跟班上很不一樣，班上就是念書、考試，老師不斷強調的是未來升學出路多重要，同學下課也在討論剛剛上課的內容，到了社團才覺得不用被困在那裡，可以做些不一樣的事。」

在戲劇社，博凱跟著學長姐學習行政事務，寫企劃書、拉贊助、公關宣傳等工作他從來沒接觸過，很有挑戰性，好奇加上好勝心使然，他要求自己「做就要做好」，到了高二成為副社長。由於負責領域多元，他學到了很多課本以外的知識與技能，「怎麼產出一項計畫，怎麼去規劃、管理、宣傳，還有與人溝通、公關技巧等等，這都是我在班上念書沒辦法學到的。」而上社課時學習表演藝術，對他也形成很重要的影響，「學習怎麼去揣摩角色、怎麼去理解一個故事、怎麼去表演，會讓我跟人溝通的時候，去思考對方心裡的潛台詞是什麼，我更能夠同理對方。」

學習表演或許是戲劇社獨有，但行政、公關，其他社團應該也學得到，不過博凱仍認為，參加花樣是很重要的存在，「對當時的我們來說，參加戲劇社有點等於參加花樣，我們所做的蠻大部分都是為了花樣而做的。」位處雲林的他們，沒有太多機會，沒有其他的舞台與平台，「其他社團也有做行政的機會，但可能頂多在學校活動中心表演，設備也都是學校提供，真的還只有花樣，能

到台中、台北正式的劇場表演，所以之間的不一樣，在那一刻會更確立凸顯，我在戲劇社做行政跟在其他地方做行政是不一樣的。」能夠在全國性規模的專業舞台演出，是非常重要的肯定，那兩年他們都獲得「最佳技術團隊」，「我們可以告訴其他人，我們是可以做出成績的。」

不被老師同學理解，仍離不開戲劇社

然而，一個資優班學生「不務正業」，不免遭受質疑，博凱的確有過一段掙扎、矛盾的時期。參加戲劇社，課業當然會退步，但他努力平衡，不至於讓父母過於擔心，壓力反而是來自導師和同學。導師認為他「花了很多時間在一個資優班學生不應該花時間的地方」，對同學來說，他也顯得特立獨行，「有時候我做得很累、很沮喪的時候，不僅不會有人理解，或是包容我，反而會遭受更多質疑，大家覺得我幹嘛去做這件事情。」雖然難免糾結，但他不想退社，畢竟接了幹部，「不能說走就走」。

做戲需要經費，博凱很努力寫企劃書找贊助。雲林資源較缺乏，為了參加花樣戲劇節安排的中區課程，他們每次上課或參加培訓，得整群人搭火車到台中，再轉一小時公車到屯區藝文中心，加上連續兩年入選決賽，台中、台北都要演出，製作成本加上包車、住宿，對社團是不小的負擔。他先從向學校周邊店家募一百兩百元、一千兩千元開始，再往校友會、公家機關著手，還上網找了大企業的基金會，發現裡頭有董事是校友，便寫email爭取支持，甚至為了有更高的曝光度，還找NGO合作，辦小學戲劇營、幫他們募款募發票，「一開始只是要透過募發票的方式，順便發演出DM，他們需要曝光、需要收入，我們需要觀眾，這就是互惠的方式。」

繁雜的行政、公關事項，博凱都駕輕就熟，最困難的反而是團隊之間的溝通，以及與社員家人的溝通。在大家意見相左、理念不合的時候，如何消弭衝突，讓作品能夠順利進行，並非易事。而對戲劇社來說，臨時換角這件大事，也讓他碰上了，高二那年的女主角因為無法兼顧課業與社團，家人不准她繼續參加，

但只剩一個多月就要演出了，博凱打電話試著與女主角家人溝通、試著說服，結果沒有成功，只得臨時換角。不只女主角，其他社員也會遇到同樣的掙扎，他會去了解狀況，「可能沒辦法解決，就是試著陪伴他們。」

上了大學，他也順理成章地進了戲劇社，因為花樣經驗，讓他成為戲劇社裡最懂劇場的人，便被賦予演出重任，首度上台演出。不過那次經驗並不美好，因為學長姐做戲的方式與自己高中所學到的專業差異很大，他常常不理解導演要表達什麼，必須花很大心力溝通合理的呈現方法，過程不是很愉快。現在回想起來，他覺得自己「真是個很不受教的演員」，但當時實在是難以適應，第二年就回到自己熟悉的行政角色，也想漸漸「淡出」。有一年彩排，發現排練還是亂無章法，導演經驗不足、演員也遇到瓶頸，於是就幫忙訓練演員，「那時是售票演出，我本著一個行政的良心，認為賣票給觀眾，做這樣的戲真的不行啊，再加上我對於表演藝術，對於舞台的一些堅持，就覺得應該要幫忙。」

即使後來愈來愈忙，只要戲劇社有公演，他都盡量去看，也習慣用行政視角協助檢查舞台、觀眾席設定和動線規劃有沒有問題。開始實習後，時間愈來愈少，才漸漸「放手」。在那段期間，他也同時與高中戲劇社學弟妹保持聯繫，幫忙解答他們關於做戲的問題，或是對自我、對未來的疑惑，直到社團裡再也沒有認識的學弟妹了，才真的跟高中戲劇社告別。

即使在大學戲劇社的經驗不比高中，博凱覺得，他還是喜歡去劇場，喜歡那個氛圍，「因為我從小到大都在念書，念書都是一個人的事情，很難會有那種歸屬感、認同感，一起做一件事會讓我有找到夥伴的感覺，我很喜歡，也覺得很自在。」

考上醫學院，卻直到大五都覺得念錯科系

在戲劇社的行政工作做得出色，導致博凱考大學時一度想要考行銷、管理相

關科系，但這樣的科系並不符合師長期待，「對於一個從小成績都不錯的人，面臨大學其實沒有太多自己的想法，成績到了，可以上什麼最好的學校、最好的科系，就會去念了，就是跟著大家的期待走吧，」他評估了一下，覺得自己應該會想成為醫生，「我發現我還蠻擅長察言觀色，或是去溝通，跟別人說話。如果醫生這個職業既可以有自己的專業，幫助其他人，又是能跟人互動的職業，而且符合社會期待，好像還不錯。」

沒想到，剛進學校不久，博凱就覺得自己不適合這個環境，從大一到大五，都覺得念錯科系了。「我很嚮往與人互動，可是卻花了很多時間在學基礎醫學的知識，沒有太多機會去接觸人，要接觸人就要去參與社團，做很多其他跟醫學、跟治療比較不相干的事。」因此除了參加戲劇社，他也參加系學會，後來成為會長，還從事國際志工，到柬埔寨做健康與教育相關服務，以及參加社會人士組成的青年培訓團體，「學校太封閉了，資源又很少，我不想放棄在台北的資源，就找到這樣的校外教育團體，看到這個社會有很多人，很多 idea 在發

散。」到了大五，還擔任教育部青年發展署的諮詢委員，不斷打開視野。

如此「斜槓」，就是希望與人接觸，博凱大學時認為自己應該是個「創業咖」，不然也應該去念社會服務、國際合作這樣的科系才對，「有一段時間我很不開心，而且那種感覺又出現了，就是當周遭所有人都在念醫學基礎的學業，我卻一直都在做些有的沒的事情，自己就會質疑自己，我現在在做什麼？為什麼我花這麼多時間做非主流的事情？但是我又沒有辦法克制自己不去做，因為那些真的是有意義、有價值、有趣的事。」

不過，大六開始到醫院實習，情況開始轉變了，也許醫學知識不及埋首苦讀的同學，但博凱發現，他比較懂得如何照顧、關心病人。「怎麼去與人溝通，怎麼去同理對方，怎麼在醫療團隊內跟大家互相合作，去理解別人的難處，我覺得因為以前的經驗，讓我更適合在這個環境工作，而不會只聚焦在自己身上，或只聚焦在疾病上，這是蠻多醫生的現況——只在意自己，只在意疾病本身。」

想要把花樣給他的，也帶到行醫生涯

開始實習後，博凱發現與人溝通、同理他人的能力，是醫療人員應該具備的特質，但卻顯得少見，「因為我們在受訓過程中，只看到『病』，沒有看到太多的『人』。」雖然常聽到「醫病溝通」，學校裡也有人文相關課程，但對大多數醫學院學生來說，這些「對以後沒有幫助」，只是營養學分，不會花時間琢磨，「可是真的到臨床工作時就會發現，怎麼自己突然不會跟其他人講話，或沒有辦法理解為什麼這個病人或家屬會是這個狀態、這個情緒，如此便沒有辦法看到背後的脈絡，很容易把現下的某個行為去脈絡化地歸咎為單一原因。」

有些同學甚至後來會刻意選擇不太需要與人互動的科別，「我覺得很可惜，對我來說，醫生本來就是要跟人互動，不跟人互動的醫師，應該也不是醫學教育期待培育出來的人，這代表整體教育過程有很大一塊是被忽視的。」

博凱特別在意人的感受，當有些醫療人員以無奈、厭煩或以病理特徵形容病

人或家屬的焦急或指責時，他反而會想要知道這個人怎麼了，為什麼會這樣想，醫療人員做了什麼讓他有這種感受，這時他能說些什麼讓對方的情緒紓緩一些，甚至更信任醫療人員，讓後續治療更順利。「我不想把表面上看到的事情，太快地簡單化約成這件事就是怎樣，每個人都有故事，有後面的脈絡，每句話背後都有自己的潛台詞。」

當然他也知道，許多醫生之所以只看到病、沒看到人，也是有其脈絡的，醫療團隊一次得照顧五個、十個甚至十幾個病人，現實狀況不允許醫生花太多時間在病人身上，為了趕快把病症醫治好，為求效率，稱呼病人時甚至只剩病房與病床代號，連姓名也省去了。博凱在實習時，跟著主治醫師巡房，醫師解釋完病情後急著趕到下一個病房，他發現病人與家屬一臉困惑，便在巡房結束後特地繞回去解釋，他們才豁然開朗。他認為，他能夠看到更多表面上看不到的，更在意「人」，並且選擇採取行動，實際付出關懷，與高中時遇見表演藝術、遇見花樣，有很大的關係。這個歷程所形塑出來的特質，讓一直顯得「非主流」

的他，成為主流更需要的人才，他也終於覺得，自己其實是適合這個行業的。

回首青春，博凱認為自己會開始「岔出」原本預期的道路，源頭就是高中參加了戲劇社、參加了花樣，否則即使仍然很有可能成為一名醫生，也不會是現在這樣的醫生。到現在他仍每年關注花樣，也常常受青藝盟邀請與高中生對談，或是在社群媒體上分享，因為這段過程，讓他更知道自己也是可以有影響力的，就像當初做戲一樣，「會希望用自己的影響力，把我相信的事情帶給大家，這應該也是戲劇教會我的吧，在有能力影響其他人的時候，不要害羞，就像花樣的那群人，在他們有能力的時候，不會忘記影響我們這些小朋友。」

與花樣相遇十年後，他在社群媒體上寫道：「花樣是我十七、八歲，最美麗的一頁。期許我能帶著舞台教會我的一切，讓我在接下來行醫的生涯，繼續照顧每一個願意信任我的人，就如同當年的花樣照顧我們一樣。」

02

我知道，當我回頭時，它就在那裡

賴亮嘉

青藝盟團長、舞台監督——

華岡藝校、文化大學戲劇系
第八～十二屆花樣戲劇節技術助理、總舞監

朋友們叫她亮亮，像是與名字呼應一般，亮亮最初學習劇場幕後技術，就是先喜歡上燈光，後來知道有「舞監」這個職務，高二便打定主意，以後要從事這項工作。亮亮和一般花樣夥伴不同，她不是高中參加戲劇社進而接觸花樣，而是大學二年級到花樣「打工」，從技術助理做起，第二年成為總舞監。

歷經接案、燈光技術公司與雲門舞集的舞監工作，擁有兩個可愛孩子的她，如今回到青藝盟，成為團長，培訓團員。對她來說，這個地方很不一樣，不僅能接受她的一切，而且無論她在哪，她總覺得，只要回頭，它都會在。

升大二那年暑假，亮亮在高中主任介紹下到青藝盟打工，負責花樣戲劇節的燈光技術，第二年開始擔任總舞監，一直到大學畢業。原以為花樣只是暑假打工，但其實每年二、三月起就會為高中生辦活動，期程很長，要花很大的心力。

尤其那時團員才五、六個人，決賽的三週到一個月期間，北區、中區、南區總共要演出十三場、最後還有頒獎典禮。幾個人、一台廂型車，殺到目的地睡一晚便開始馬不停蹄地工作。每天與不同高中的戲劇社學生一起完成一齣戲，演出最後一晚拆台，到下個地點再繼續，「那時候真的很累，現在想都會覺得當時怎麼有體力。」她印象最深的是，那時盟主余浩瑋開的破車，「每次下去都會拋錨」，他們至少有兩次是被拖吊車幫忙拖到中南部去的。

不僅辛苦，也因為是與一群十幾歲的孩子工作，得處理一堆根本沒想過的問題：狀況外的、導演跑了的、自以為很懂劇場的、做出奇奇怪怪道具的……，

「我記得那時候小農（本書其中一位受訪者許一農）他們做了一個很大的道具（請見本書 P.98），我當時覺得這到底在幹嘛，因為真的太大了，已經高到碰到燈桿啦，燈也打不到演員，道具也運不出去，一切都很荒唐，但學生就是很開心。」高中生出了五花八門的難題，她與團員得見招拆招，無形中也訓練了她的應變能力，而能夠協助高中生把劇場作品做得更完整，她很開心，也很有成就感。

畢業那年，有技術公司詢問諳日文的亮亮，能否擔任一個日本團隊來台演出的舞監，這是大好機會，「如果我繼續待在劇團，以劇團的狀態，可能我在技術層面只能一直做同樣的事情，但如果有個機會可以讓我變更好，我會想要去。」但那時青藝盟人事變化大，她想了很久才決定開口，並且跟浩瑋說，她希望出去闖一闖，變得更強再回來。

參與花樣時已經是大學生的她，認為花樣對她也造成很大的影響，尤其是對

工作的態度，「因為它是我的第一份工作，在那個工作環境的每個人都非常投入跟用心，每個人的出發點都是要把這件事情做好，所以好像這個信條自然而然就埋進我的心裡，變成我後來面對每份工作時，都是這樣的狀態。」而有些在花樣認識的高中生，後來決定朝表演藝術或相關技術發展，亮亮也深受激勵，「我會有種我也要更努力，大家要一起進步的感覺。」

高二接觸舞監工作 「我以後就要做這個」

亮亮是獨生女，小時候父親是台商，家境很好，不需為錢煩惱，「我想要什麼家裡一定可以負擔」，國中念的也是學費令人咋舌的「貴族學校」，但亮亮功課不太好，「我也不是不喜歡念，念了但是考試都考不好，我也不知道為什麼，就是記不住。」

到了要考高中的時候，赫然發現自己的學測落點考不上任何學校，也無法直

升，導師給了她華岡藝校的簡章，問她要不要試試，最後便以推甄的方式高分錄取。其實她對表演沒有興趣，父母也不贊成她去念，但那時他們正在處理離婚，家裡烏煙瘴氣，「那時心裡有著，如果有一件確定的事情我就要去做，想趕快把一件事情定案的感覺。」因此決定不再考其他學校。

十五歲的亮亮，第一次覺得人生並不是一帆風順。國中功課雖然不是頂尖，但也不是太差，想不到竟然幾乎沒高中可念，還沒法跟兩個最好的朋友一起直升，又聽聞有些同學是靠關係才過了直升門檻，一切都讓她憤憤不平，「變得只剩我，很孤單，那陣子家裡也很亂，當時的生活狀態讓我覺得，即使很努力做一件事情也不一定可以得到，那是第一次覺得活得很辛苦。」

到了高中，亮亮也度過了一段「找自己」的歷程。到了華岡藝校，「很多人都是想要當明星，自我為中心的想法很重，因為我也沒有想當演員，所以那時候就開始尋找，看看我可以做什麼。」學校學科不像一般高中繁重，很多科目

對亮亮來說變簡單的，她幾乎都是前三名，多少給了自己一些信心。其他術科都與表演藝術相關，從小喜歡看書的她一開始很喜歡編劇，高二接觸了技術課程，覺得燈光很有趣，開始探索幕後各項專業，「才發現原來有舞監這種東西，從那之後，這件事情可以讓我很有信心，而我也很喜歡做這件事。」那時的主任張家琪也是校內少數有劇場經驗，並且持續與業界合作的老師，亮亮便跟著她到金枝演社等大小劇團實習，雖然只是打雜，也不見得有工資，她卻很開心，

「覺得好棒，我以後就要做這個。」

擔任雲門舞集舞監，學習精準與等待

高中畢業，亮亮一樣面臨考不上大學的困境，但她想要考主任念的文化大學戲劇系，就「開始瘋狂寫考題」，加強國文、英文，高分考上。大二開始，除了在青藝盟辦花樣戲劇節，她也接專業劇場的舞監或Crew（技術人員）工作。

畢業後持續接案，並且擔任台北市兒童藝術節的總舞監，協助外國團隊順利演

出，也曾短暫到燈光技術公司上班。二〇一五年初，她幸運獲得夢幻工作，得以到雲門舞集擔任舞監，直接與創辦人林懷民工作，待了將近五年。

演出時，燈光、音效、舞台換景、服裝化妝的轉換時間點，甚至演員的上下場，都由舞監發號施令，舞監「要把設計的希望，或導演的希望執行出來」。

如何定義舞監這項工作？亮亮覺得很像保母，「他很像作品的保母，對表演者來說也像是保母，各種不同狀態當下的保母，因為他要非常清楚這個作品每個當下會發生什麼事。」演員發生什麼事，她要知道，因為「會影響他們的狀態」；燈壞了，她當然要知道，「接下來可以怎麼辦」，事與人都有可能出狀況，如何化解、處理，讓演出順利進行，是舞監的重責大任。

一般的戲劇演出，可以從演員的台詞、走位、音樂等線索找 Cue 點，相較之下，舞蹈演出的挑戰更大，因為缺乏語言這個最有效的指引，音樂也不見得有清楚的旋律，舞監只能依據舞者的身體動作，藉此判斷何時要轉換燈光、音

效，或落下布、紙花等道具。而雲門舞集早期的作品，「機關都很古老，所以你可能要算出舞者在哪個動作的時候，哪個東西要掉下來，可是掉下來又會有秒差，一切就是很多的計算。」此外，雲門的舞者不是有演出才排練，是週一到週五天天「上班」，「你如果一到五沒有跟著他們排練，一個禮拜只看一次，到下禮拜他們的東西可能又不一樣了。他們可能跳了一萬次，但是我只看了兩次，就會一直抓不到（Cue點），挑戰真的蠻大的。」但也因為在雲門的訓練，亮亮後來任職其他舞團的舞監，就覺得簡單得多，「雲門的舞者可能因為每天都在排練，所以真的很精準，所有的一切都從身體出發。」

在雲門這樣的專業舞團工作，除了學習「精準」以外，亮亮還有一項很大的收穫，是「學到真的聽別人講話，跟等待。」以前她個性很急，不太會聽別人說什麼，一心只想趕快把事情做好，但來到雲門，與林懷民老師工作，大家都得聽老師的。一開始她會不滿，「為什麼你不聽我講」，但慢慢她發現，「要你聽我說話的方式，就是我先聽你講完。我在聽的過程中發現，原來我以前常常

會漏掉很多資訊，是因為我太急了。」也因為要等待老師把話說完、等待老師告訴大家他想要什麼，讓她多了很多準備時間，「我就會開始準備得很齊全」。

然而，在雲門工作的那幾年，壓力很大，一年幾乎三分之二的時間都不在臺灣，無法陪小孩，大女兒出生沒多久，她就與舞團周遊列國，「當我回國開門，她已經會講話了，跟我說『你進來』，我嚇到，覺得自己錯過很多。」懷第二胎的時候，她不願再錯過孩子的成長，便決定離開，也打算淡出舞監工作，「我覺得整個人的精神狀態很緊繃，很容易精神衰弱，尤其是在技排（技術彩排）前的那一個小時，我會很不舒服，還有彩排前、首演前，可能會一直到最後一場快要演完，我才會真的覺得，喔！這個禮拜終於結束了。」

「好像應該回青藝盟做一點什麼」

高二就決定要做舞監的亮亮，還為自己寫了個計畫清單，把她想要合作的導

演列了出來，之後真的幾乎都合作過了，「比如說像我寫王墨林、邱安忱、小劇場大劇場我知道的，林懷民我也有寫。所以當我跟老師合作完之後，好像人生差不多就這樣。」想達成的好像都達成了，二〇一九年她打算專心帶小孩，

那時青藝盟盟主浩瑋正在籌劃「花樣經典重製」，準備以團員為主力，重演二〇〇八年陽明高中的作品《愛情拳擊包》，知道亮亮離開雲門，便邀請她回鍋，「反正我也沒事，就回去做」，除了時間點剛好，也因為二〇〇八年的《愛情拳擊包》是她第一個舞監作品。

八年前離開青藝盟，說要變強再回來，八年後，她的確變強了，卻不確定對青藝盟能有什麼幫助。製作《愛情拳擊包》的過程中，她發現劇團培訓團員的機制不夠健全，「覺得自己好像應該回去做一點什麼」，便著手制定教學目的、規劃課程、找老師、建立上課規則與評鑑標準等，逐步建構完整的訓練體系，如今已儼然成為青藝盟下一階段的團長了。不過，她不需要每天進劇團，在彈性時間內把事情處理好即可，辦花樣要到中南部，孩子可以帶去，所有團員

都樂意陪著兩個小鬼頭邊工作邊玩，這也是她想要回來的原因之一。

「這個地方接受我的一切，大家一起長大，我的美醜是都被看到的，他們也不覺得這些東西是不好的，因為這就是我們身上的一部分，我們都不會要求彼此『你不要這樣啦』或是希望你把它拿掉，我們可能會試著接納或是包容這些，這點好像跟其他地方不太一樣。」

雖然高中時期沒有參加花樣，亮亮從旁觀察認為，在這個生命階段，能夠用很大的力氣去完成一件事，無論結果如何，都是好的。而對她這個辦花樣的人來說，也有很大收穫，因為「每天進館的過程都蠻可怕的」，狀況百出，「我想說，都已經二十年了，還是一樣，今年南部就有一個導演跑了。」但即使沒了導演，這些戲劇社社員還是照樣排練、照樣演出，「堅持跟不要放棄，也是我在這學到的東西，因為真的你《ㄧㄥ下去，其實是可以做好的，當然過程真的非常痛苦。」

高二就確立了志向，即使大學沒有參與花樣戲劇節，亮亮很可能還是會走上劇場路，那麼，如果沒有「花樣經驗」，會有什麼不同嗎？她覺得劇場技術人員很孤單，大多數人都是接案，沒有固定公司、固定同事，比較沒有歸屬感，但她不一樣，「對我來說，我跟其他人最大的差別是，好像永遠不管發生什麼事情，我的背後永遠有青藝盟。雖然脫離的那段時間我在別的地方工作，但當我回頭的時候，那個地方都會在，所以我從來不覺得我是一個人。」

03 演一個角色，就是種一顆種子在土壤裡

韓定芳
青藝盟學習長 ——

萬芳高中、世新大學廣播電視電影學系
第五、六屆花樣戲劇節

從小不斷被拿來與雙胞胎姊姊比較，定芳對競爭感到厭惡，因為總有人會受傷。參加花樣戲劇節她才第一次發現，原來可以只為做好、不為競爭；原來與夥伴邁向共同目標的路上，可以從更大的格局看待自己的分內工作，這些感受對她來說極為新鮮，令她心嚮往之，高二她便決定「以後一定要加入青藝盟」。

她喜歡在花樣看到高中生「最真心純粹的樣子」，喜歡看到與自身、與世界作對的孩子重新打開心門。下個階段，她的觸角要延伸更廣，讓更多人知道，表演藝術能夠走進每一個獨特的心靈，讓青少年長成自己的樣子。

高中轉社接觸戲劇，選角沒上反而開心

定芳高中時原本參加羽球社，每週五跟同學一起運動、練殺球，一開始蠻開心，後來覺得有點無聊，便問同學轉到哪個社團好，一位參加戲劇社的同學建議她加入，因為戲劇社有表演、有幕後、有行政，「有很多工作可以做」，不喜歡出風頭的定芳不想站上舞台，只想做幕後工作，同學跟她說沒問題，大家都是自己選工作。定芳從小就很愛看電影台播的幕後花絮，對戲劇挺好奇，加上最害怕的一點解決了，就決定轉社。

沒想到，第一堂課就要上台，雖然只是自我介紹，但她「超討厭自我介紹」，好不容易撐過了，第二堂課學姐發下劇本，要每個人挑一個角色上台試演，為下學期參加花樣戲劇節選角。定芳跟學姐表明只想做幕後工作被拒絕，她只好挑了個台詞最少的角色，「但我根本以前沒接觸過，最好是知道怎麼演啦，所以我在台上整個呆掉，反正演超爛的。」最後果然沒選上，但她反而超開心能

成為最龐大的舞台組一員，與大家一起搬道具。

許多人參加戲劇社是為了一圓演員夢，定芳卻完全不想上台，那時與社員一起為劇中角色找道具，她覺得很快樂。有個角色設定很愛看Ａ片，他們就去找一堆Ａ片；戲裡需要衛生棉，定芳就從家裡帶去，「對這齣戲有貢獻，我就很開心。」即使不是擔任演員，只有在暗場的時候出現，搬桌子、放娃娃，定芳仍邀請媽媽與姊姊去看花樣，而她們也還是認得出定芳，「我媽說我走路好醜，她有看到我，然後我姊問哪張桌子是我搬的對不對？」

第一年參加花樣時，定芳覺得自己什麼都不懂，卻印象深刻，因為大家都是往同一個目標邁進，「不是你考得不好或是分數比較低就不ＯＫ，大家就是你做你的、我做我的，可是我們最後會合成一部戲。這個感覺很新，也是我很喜歡的東西。」

上了高二，許多社員為了念書考學測而離開，戲劇社只剩三個高二生和幾個高一生，加起來不到十人，但他們還是想參加花樣，「就跟『五六不能亡』的道理是一樣的，學長姐都跟你說花樣一定要參加，你好意思讓傳統斷在你這屆喔？我是有壓力啦！」社長寫了只有兩位主角的劇本，與副社長、定芳一起讀劇，決定哪兩人適合這兩個角色，另一人就當舞監，其他配角找學姐學妹幫忙。那年戲劇社沒有指導老師，他們只能自己想辦法解決問題，把戲做出來。不愛上台的定芳願意演戲，是因為不服輸，不想讓戲劇社倒社，「我想說你們這些人去給我考什麼學測，我一定要把戲做超好看，讓你們後悔去讀書！」

大學沒考戲劇系，卻仍離不開戲劇

參加花樣後，定芳發現自己對戲劇變有興趣的，也曾想過考戲劇系，但最後還是作罷，畢竟自己不愛表演，而且一想到喜歡的事情變主業好像會很痛苦，「如果我喜歡戲劇又考戲劇系，以後做戲劇工作，我怕我對戲劇的熱情會消磨

殆盡，興趣這種東西還是要讓它 fresh。」

對傳播科系也有興趣的定芳，如願考上世新大學廣電系，媽媽建議她嘗試別的事物，她也認同，便參加了國標舞社，「扭了兩下覺得好難喔」，於是下學期又轉到戲劇社了。因為有參與花樣的經驗，對於劇場的基本概念、製作流程都不陌生，她成了戲劇社裡最懂劇場的人，至少「一齣戲我知道怎樣是好的，怎樣不好」。她一開始是排練助理，看到演員對戲劇沒什麼概念，不知道排戲要花很多時間，或是演出前一週還沒丟本，甚至到後來乾脆不來了，都讓她火大，「我就氣噗噗啊，心想這種爛咖也可以來演戲，那我也要演！我人生很多重大決定都是被激怒而來的。」

因此，火大的定芳大二就去參加演員徵選，被選上主角，大三更選上社長，除了一般庶務外，還得處理戲劇社老師與社員間的爭執，讓她每天焦頭爛額，卻也學到人際溝通的技巧。一位編劇老師林鹿祺常額外花時間看他們排練，甚

至會跟定芳在線上（那時還是MSN）討論到半夜兩、三點。是他告訴定芳，要為角色建構世界觀，有怎樣的世界觀，就會有在乎的事；有某種立場，可能與別人不同，但不見得有對錯。演出前，老師會跟演員強調，「觀眾不是你的敵人，不是來看你出糗，不要怕出錯。」到現在，定芳也會這樣跟花樣的學生說。「老師還會跟我說，演一個角色，就像是種一顆種子在土壤裡面，觀眾看到的是長出來的花，但他們看不到的是你每天都灌溉很多養分進去。我也會把這些事情帶進花樣。」而老師給予定芳的這些觀念，放到人生也同樣受用。

大學畢業加入青藝盟，鬧家庭革命

從對劇場懵懵懂懂，到略知一二，參加花樣的那兩年，定芳受到青藝盟團員許多協助，除了團隊合作，更重要的是「怎麼用全局的眼光看待自己的分內事務」，這對她是非常新鮮的衝擊。很重義氣的她，高二便決定以後一定要加入青藝盟。高三考完大學，「我回首這十八年來讓我學習到最多，又讓我願意繼續

再往下延伸的就是花樣，我的腦海裡面真的就浮現花樣，那我應該要還吧，哈哈。」

升上大一後，定芳剛好有機會加入青藝盟，做的就是她想做的：帶著參加花樣的高中生完成演出。然而，廣電系的拍攝作業、學校戲劇社、青藝盟，好像還不夠她忙，她會去上校外的戲劇課程，還跑去學姐參與的校外實驗性劇團，做行政、前台志工，當到團員都認識她，找她去當音效或燈光執行、排練助理，「現在想起來以前真的很瘋耶」，但那時她只覺得有趣，「看了很多戲好開心喔」。

大學畢業後，青藝盟盟主余浩瑋問定芳要不要來青藝盟上班，她馬上答應，沒想到卻開始了一場家庭革命，「因為爸媽不知道我是真的想做這件事，他們一直以為我是在多方接觸。」畢竟劇場相對是個較不穩定、難以維生的工作，更何況那時青藝盟唯一的「業務」只有花樣戲劇節，辦一個青少年的戲劇節，算

哪門子工作？父母都不贊成，甚至表達對女兒的失望，「他們說早知道你要做劇團，當初幹嘛花錢讓你念大學。」定芳當然可以理解父母的擔憂，但她就是想在這磨練看看，只好報喜不報憂，每天都表現出開開心心的樣子，遇到工作難免會有的挫折沮喪，也不敢表現出來。

二〇一四年，青藝盟開始為期半年的「風箏計畫」，帶著少年園的學員，前往全台各地安置單位、高關懷班、感化院、公私立照護機構等場所，以演講座談、音樂演唱、戲劇演出、營隊工作坊等方式進行對話與互動。定芳與家人分享工作內容後，父親很委婉地問道：「你什麼時候才要找一份認真的工作啊？」她終於崩潰大哭，「我就說我問你們，老師是一份工作嗎？你們覺得社工是一個認真的工作嗎？他們都在做教育跟陪伴的事，為什麼我就不是？」

定芳很明白自己工作的價值，但很難讓家人與外界理解，讓她一直有點自卑。每當她跟親戚說她在「做劇團」，親戚的那聲「喔～」總是令人洩氣。

但大約四、五年前的過年，她聽到爸爸跟在教育部工作的朋友說「我女兒在做很有意義的事情，你們教育部要支持一下他們嘛！」讓她躲回房間偷哭，知道爸爸終於認同她、支持她了。

比起演戲，更喜歡教學互動

身為團長的定芳工作繁雜，但青藝盟二〇一八年推出「花樣經典重製」的第一齣《迴》，盟主浩瑋以票房考量，仍希望由她來擔任女主角，「浩瑋說主打就是參加過花樣的人，花樣的人來來去去，你韓定芳就一直在啊，最多人認識你。」果然說服了她。不過，隔了八年「復出」，原版的高中生又演得超好，「如果我演得比她爛就太丟臉了」，她怕該哭的時候哭不出來、怕愛情戲演得尷尬、怕一下開心一下痛哭做不到、怕體力無法負荷兩小時不下場……，加上與導演浩瑋關係有些劍拔弩張，她在排練期間壓力極大，但這段經歷也讓她學到很多，發展出跟自己工作的方式。

然而，定芳並不是以表演為職志的人，對她來說，學表演是學其中的方法，讓她能夠更從容地面對群眾與學生，「把情感跟我的真心，透過這個訓練丟出去」，她最喜歡的還是與人群互動。之所以開始教學，是因為大學時期上了很多戲劇課程，她擔心不趕快分享出去會忘光，後來愈教愈有心得，也在花樣結交了很多「忘年之交」。結識了那麼多高中生，也看到他們上大學後變成大人的樣子，讓她更珍惜那段花樣的時光，因為那是他們「最真心最純粹的樣子」，她從高中生身上學到很多，也看到很多令人感動的畫面。

參加花樣的高一學生，跟當時的定芳一樣，不只很怕、很菜、還怯生生，只會聽話，但到第二年當幹部時，都變得超有責任感，而且有愛。「我記得一個最感人的景象就是，有個高一參加花樣的同學，高二當上了社長，你會看到他把社員集合在一起，告訴大家不要緊張，我們都已經練過很多次了，現在只是多了很多觀眾而已，我們都很好的。超感人的。」一個十七歲孩子能夠意識到

同伴的狀態、感受，在壓力下安撫人心、給予愛與支持，不就是教育所要培養的特質？很多活動都能培養團隊合作與心理素質，但定芳認為，戲劇對於同理心、換位思考及感受與情緒流動的訓練，是其他活動較難做到的，「在舞台上你要打開，讓你的情感流出去，然後感受，你發射的幅員會變得很遼闊，這是我覺得戲劇很獨有的東西。」。

當然，教學也有挫敗的時候，定芳第一次被「K.O.」，就是第一年的風箏計畫，「因為學生都不理我，上課還打群架。」以為自己已駕輕就熟，遇到新的領域，一群「不聽話」的孩子，對她造成很大的衝擊，也因為這樣，她知道不能用以往的方式與這群孩子互動，「我發現教課最需要的，其實就是學員的主動性，他今天不主動跟你參與，真的什麼都不要玩了。」因為學員「不乖」，定芳就更要想辦法「收服」他們，讓他們願意主動參與。打群架的第二天，定芳馬上放棄原本規劃的課程，反而和學員玩起遊戲⋯⋯要大家擺出生氣的，男生搔首弄姿很開心，接下來要他們擺出生氣的樣子，前一天的逞凶鬥狠先擺性感 pose，先擺性感

全都消失，打架愈凶的這時反而愈害羞，「我說你現在那麼害羞幹嘛，昨天不是很生氣嗎？你有沒有覺得你很好笑？我發現可以用一些戲劇方法帶大家把距離拉出來，用一個第三者的角度觀察自己。」幾堂課之後，孩子們的防衛心卸下了，會正眼看你了，變得更輕鬆、更開朗了，也願意講出自己的想法，不用特別說什麼，老師也會知道，改變正在發生。

把戲劇能做到的事擴散出去

大學畢業正式加入青藝盟至今十年，繁雜的工作有時讓定芳感到疲乏，沒有時間停下來想應該怎麼做，但另一方面，她也開始轉換工作重心，從以對學生、團員的內部為主，漸漸往外移，更廣泛地擴展到教學以及對外連結。二〇一八年起，她成為行政院青年諮詢委員會的一員，與各行各業優秀青年互動交流，讓她「長大很多」，視野更廣，也能看到其他人的做事方法，並且嘗試與不理解戲劇的人溝通，「一開始真的蠻自溺的，講一些只有自己聽得懂的，可是現在

開始去調整，怎麼講讓別人也聽得懂，找出那個最大的共鳴。」

對尚未接觸、親身體驗的人來說，很難理解戲劇到底有什麼功能，定芳去年有機會帶青年諮詢委員看花樣戲劇節的演出，便使用她的教學技巧，讓大家有了概念。演出前，青藝盟會帶高中生暖身一小時，除了肢體上的暖身，也會觀察團隊需求，幫助演員發揮，或將情感引導出來。例如飾演祖孫倆的演員，很可能因為緊張而忽略情感，只專注背台詞，定芳除了用音樂讓演員放鬆，也會設計一些小練習，「比方我會讓祖孫兩個人面對面，讓阿嬤幫孫女整理一下儀容啊，我會讓她講一些台詞，比如說都長那麼大了什麼之類的，然後大家都會哭爆。青少年可能沒辦法完全知道阿嬤在幹嘛，可是那部分情感是大家都會有的，你曾經有被疼惜過、被在意過，你現在就可以做很好的轉化，我只是把那個東西點出來，讓青少年繼續發揮，效果都會很好。」這些練習也證明了，只要有機會看到、接觸到，就能夠理解戲劇教育可以達成的意義與目的，因此她希望能夠花更多時間與精力，將觸角往外伸，讓更多人知道。

從第一次接觸花樣至今十五年，在青藝盟工作也十年了，如何定義花樣對自己的影響？如果沒有參加花樣，定芳不會來到青藝盟，可能就是考公務員或大公司，做一份穩定的行政庶務工作，「我覺得參加花樣，等於影響了我的整個人生」。

04

在花樣

我們思考的啟蒙

胡筠筠
酒店經紀人
台北市娛樂公關經紀職業工會理事長

黃泳淇
酒店公關
台北市娛樂公關經紀職業工會監事

桃園市振聲高中
第十二屆花樣戲劇節

戲劇社社長泳淇原以為參加花樣只是演戲玩玩，沒想到忙得焦頭爛額，熱音社的筠筠拔刀相助，最後儼然成了副社長。

那年花樣的主題「社會正義」，對她們影響至今。參加花樣打開了她們的視野，為了表達對學校的不滿，她們成立地下社團、辦報，還籌劃懸掛巨幅布條的行動，被校方認為是「煽動學潮」。

高中畢業後，兩人先後到酒店工作，花樣埋下的火種再度燃起，她們辦巡迴講座、服裝秀、沈浸式劇場體驗，甚至成立了工會，希望讓酒店從業人員有最基本的保障，也想要持續與社會溝通、倡議、去污名化。在看來不可能的場域，從事著社會運動，她們異口同聲地說，

花樣是啟蒙。

泳淇和筠筠是高中同班同學，剛開始，兩人都沒有參加戲劇社。泳淇國中時就接觸過跳舞，原本高中想要繼續精進，進了熱舞社後才發現大家都到學校外的舞蹈教室學舞，但媽媽說沒錢支付，眼看著自己與其他人的差距愈來愈大，愈待愈尷尬，索性轉到大部分廣告設計科同學加入的戲劇社，「同學說戲劇社不用太認真，大家就是來玩的，我想就當作去認識朋友。」因為跟學長姐關係好，泳淇高二被選為社長，但她其實更常待在班聯會辦聯誼。

筠筠一開始則是加入了熱音社，她倒是很認真，「我踏進社團的那刻就打算要認真做事情」，他們這一屆是學校熱音社近十年來，唯一一屆期中期末都在外頭租場地、拉贊助，辦成果發表的。

在這之前，學校從來沒有參加過花樣戲劇節，直到泳淇看到了青藝盟寄來的

信件，才邀社員一起去玩，「我想應該又是出去演戲，後來才知道沒有我想像得這麼好玩，沒有我想得這麼簡單，我二年級花了整整一學年的時間在做這件事情。」對許多社員來說，社團只是玩票，不需要花太多心思，但她覺得既然要參加，該準備的還是要準備，面對社員有一搭沒一搭的態度，她因此常跟笃笃抱怨，「我會一直找她討論，怎麼做會比較好、怎麼寫會比較好，討論到最後，很多事情就掉在我們兩個身上。」笃笃看她焦頭爛額，後來就索性「下海」幫忙了，電腦課其他同學在做繪圖軟體，她們則在偷打劇本。

第十二屆花樣的主題是社會正義，她們決定以霸凌為題材，那時泳淇很喜歡日本小說《告白》的敘事手法，便從每個角色的生命經歷解析霸凌者、被霸凌者及旁觀者的心態與心路歷程，「最大的初衷是，即使是霸凌者，即使是被社會認定的『壞人』，人們也能知道他們可能有好跟不好的一面，但因為他的生長背景，導致他變成這樣的角色，我們不希望直接判定霸凌者就是壞人。」

除了編劇，泳淇也儼然取代了導演的位置，她還要負責服裝化妝，並且演一個小角色，而筠筠幾乎成了副導，還兼舞台設計、前台行政，「很多演員彩排不見得會來，我是每場都到。」泳淇對花樣完全模擬專業劇團的演出規格，印象深刻，不僅讓學生學習舞監、燈光等專業劇場知識，也因為是玩真的，讓她想要做得更好，她把每個角色的妝容畫在紙圖、貼在後台鏡子上，讓服化組同學可以清楚參照，流程更順暢，那年他們也獲得了「最佳服化獎」。

「那時最好玩的是，頒獎時我們每一個人都很有自信，覺得自己就是第一名了，就算最後沒有得到第一名，大家還是覺得自己超棒，除了很有成就感以外，也覺得自己完成了一件很了不起的事。」無心插柳的筠筠，同樣也很感動，「浩哥私底下也有鼓勵我們，他說在我們身上看到一股能量，那股力量是其他學校沒有的，當下很開心沒錯，但現在想想，他是不是都跟大家講一樣的話啊？」

花樣之後，掀起校園小革命

在花樣能合力完成一件事情的感動與成就感，對於就讀天主教學校，校風保守的她們來說，是更為難得的，「可以推動我們完成這件事的契機是，旁邊有一群人在 push 你完成，但我們在學校裡玩社團、做其他活動，就是得符合某些規矩，沒有發揮的空間」，或是做到一半學校不支持，反而成了阻力。」更重要的是，學生會因為花樣每年的主題，去自主發現、研究校園以外的議題，把眼光從課本移到真實社會，關心這塊土地發生了什麼。

花樣每年會針對主題邀請相關人士舉行講座，筠筠還記得那年講者分享了關於藝文界弊案的事，「當下只覺得好酷喔，這就是傳說中的社會運動嗎？」後來她向講者提問：一位友人遭受性侵，她曾問身為警察的長輩，她能如何提供協助，對方卻要她管好自己就好，「我那時覺得很荒唐，你們不是叫我要關心身邊的人嗎，結果跟我最親近的人同時還是警察——我們認為應該是正義的角

色，卻叫我們不要管別人的死活。」她希望講者給她一些指引，卻沒有得到明確的答覆。但之後發生的事，她一直記得，「結束時浩哥跑來跟我講一句話，他要我記得，不要跟那些大人一樣。」浩瑋的一個小動作卻讓筠筠印象超深刻，由戲劇偷渡社會議題給學生的印象再也揮之不去。

「第一次有大人這樣跟我講話，對我影響很大。」從此，「花樣好酷喔」，藉「第一次有大人這樣跟我講話，對我影響很大。」從此，「花樣好酷喔」，藉

「覺得自己的人生一直都在玩」的泳淇，也是因為花樣而打開視野，「花樣影響我最深的是，我開始知道我可以關注這些社會議題，這社會的確還有一些弱勢，有些人需要被幫助，甚至是有一些議題可以去改革的。」兩人體內的反叛因子，從小時候就可見端倪，因為花樣的催化，她們高三在校園發動了小革命，甚至被校方認為「煽動學潮」。

筠筠從小就不是乖乖牌，「有一點暴力傾向，粗魯，不像女生，但是很喜歡仗義執言的那種快感。」看到有人欺負同學，她會拿掃把趕人，小學四年級有

位老師常對女生毛手毛腳，她甚至串連同學組了「天地會」，在課堂上嗆老師、到輔導室告狀。國中從網路論壇「臺灣論壇」中讀到龐克文化，相當著迷，「看了音樂如何帶動人們反抗資本主義，那時起我就覺得必須要抵抗強權，要抵抗不合理的制度。」

而泳淇小時候與媽媽、外婆、舅舅舅媽一起住，媽媽工作忙碌，「所以我從小就變會看大人臉色，一路求學過程我都是老師心中的寶貝，因為我很會跟大人打交道。」也因為這樣的個性，她在同儕中總是可以找到位置，「我國中有一個好朋友是學校很大咖的女流氓，我就是會攀在她旁邊，她有時候也會揍我，我就想，沒關係，忍過去就是我的，結果後來她真的對我言聽計從。」找到自己的生存之道，她還算能避免被霸凌，但常目睹霸凌，卻不知道能為對方做些什麼，只能自保，這種複雜的情緒與處境，也是她在花樣想要分享霸凌相關議題的重要因素。

高三時，學校幾個大社團，像戲劇社、熱音社等因故面臨廢社危機，她們便串連各社團，成立臉書粉絲專頁，「在社群媒體上開啟學校對於社團不公不義、刁難的議題討論」。期間結識了一位積極參與反媒體壟斷運動的同學，他們又在學校籌辦了相關講座，沒想到完全依照申請程序的活動，當天參加同學卻被校方趕回教室，就此引發了學生對學校的抗爭。

他們成立了地下社團「他方社」並辦《炸報》，披露校方的疏失，「他方社」是借鏡一本書《生活在他方》，在講抗爭的故事，想傳達的意念是我們人在這，但心在他方，關心很多議題。《炸報》借鏡魯迅的一篇散文，房子著火了，有一個人醒著要把大家都叫醒但都叫不醒，最後著火的房子把大家都燒死了。」

報紙偷偷出版後，為了掩學校耳目，她們發包給學弟妹到教室分發，但筠筠早被盯上，第一個被約談，然而學校苦無證據，莫可奈何。只是，發了兩期報紙，校方對學生的訴求無動於衷，他們只好發動更大的反抗行動，「我們買了

很大的布，用紅色的筆寫上『民主已死、權威仍在、兌現承諾』之類的文案。」

並在清晨潛進司令台對面的學校大樓頂樓，在朝會時掛出。對筠筠和泳淇來說，花樣讓她們瞭解，實踐才是真正的價值。在花樣接收到的「關心朋友、關心社會，幫助需要幫助的人」這樣的精神真正被實踐、被體現。

用酒店工作做社會運動，「花樣是啟蒙」

高中畢業後，泳淇考上實踐大學服裝設計系，筠筠則沒有考上她想要的學校，打工一年多後，經由一位國中時期認識的網友介紹，她嘗試到日式酒店工作，也介紹泳淇加入，兩年後再到收入較高的台式酒店。十九歲剛入行時，筠筠開了個粉絲專頁「酒與妹仔的日常」，「那段時間有在打小故事、日記，很多朋友就問我酒店是不是真的很危險啊，還有她們可能要圓夢的、要還學貸的，有些欠債的，有些寵物生病的，零零總總的原因，想要快速累積財富，她們就問我要怎麼入行。」她便去諮詢前輩，跟在經紀人身邊當了一年的無薪助理，

四年前開始轉為經紀人。

學服裝設計的泳淇，一直希望把自己的原住民文化與時裝融合，大學二、三年級也曾擔任服裝設計師的助理，後來設計師打算閉關創作，加上她實際參與業界後頗受衝擊，有些迷惘，學校課業與感情又遇到瓶頸，便決定休學兩年，回酒店工作，今年才復學。曾離開兩年，泳淇剛到台式酒店一個月就離開，心理建設了半年才又回去，除了要改掉習慣的中性打扮，也因為要獨自面對客人，壓力較大，「日式酒店是開放式的包廂，店裡的阿姨可以照顧你，但是台式酒店，你被客人選到後是一對一，相對比較危險一點。」

筠筠當經紀人後，開始想要把這個大家感到好奇卻一無所知的酒店文化說出來，最初是大學的議題性社團邀請她演講，她也把公關一起帶去現身說法，反應非常熱烈，接下來她便與北中南各地的咖啡館等場地洽談，舉辦巡迴講座，講了一、兩年，又有新點子，結合泳淇的專長，在今年一月辦了服裝秀，「從

酒店的服裝文化，帶出酒店公關的心境跟職災」。這場服裝秀雖然不盡完美，「但算是有把某些自信找回來，團隊企劃、組織的自信，因為一直都在備戰狀態，所以更有動能做一些事情。」

服裝秀結束後，原本可以稍作休息，沒想到遇上新冠肺炎疫情，四月政府宣布酒店和舞廳全面停止營業，第二天她們馬上發了新聞稿，也著手研究相關政策與因應措施，「酒店公關算是高風險職業，同時也是最沒有社會保障的職業，但被停業時，卻沒有任何組織在第一時間站出來協助這些從業者，我們就自己研究了補助方案、政府的政策問題，除了發新聞稿之外也開放實體諮詢，業者可以來我們辦公室，或是我們親自去協助他們填寫紓困資料、送件。這段時間大約協助了七十幾個從業者，不管是線上的、電話或實體，後面陸續發新聞稿，也愈來愈多組織願意提出幫助，像是日日春，一直以來都跟我們交替發新聞稿，我們發第一篇他們接第二篇，後來接洽到勵馨基金會，其中一個小組也幫忙將我們接不住的個案接起來。」

原本筥筥就打算要成立工會，因為疫情引發的危機與行動，讓計畫提前了。

她們短時間內累積了四十幾人的連署名單，並諮詢產業工會，在六月正式成立「台北市娛樂公關經紀職業工會」，「我覺得在這一年間，大家的口條、執行能力、組織能力都飛快成長。」工會成立不久，她們馬上又做了沈浸式劇場體驗，「觀眾可以選擇要當酒店公關還是酒客，如果選當酒店公關，我們會幫你職前訓練，籌備服裝鞋子包包，讓你進去做酒店小姐，酒客就進去做酒客，也寫了一些事件，用某些歌當 cue 點，做了六天總共十場的劇場。」

筥筥覺得自己的運氣很好，沒碰過什麼壞事，但也的確看到有些酒店公關受了傷害，想要幫助他們，「我不想離開這個行業，喜歡這份工作，同時覺得這工作有一些問題，就更想推動這件事，希望可以一直做到很久很久之後。」而泳淇對酒店工作談不上喜歡，但在這裡有伴，又不想看到有人受傷，就讓她有動力留下來，「因為他們遇到那樣的傷害，可能是沒辦法復原的，他們的人生甚至會就此壞掉，或對於某些東西失望，認為自己沒有好起來的機會……。我

不希望未來還有人要經歷這樣的事。」她們希望透過工會，讓酒店從業人員擁有最基本的保障，對外則藉由粉絲專頁平台繼續與社會溝通、倡議、去污名化，「讓這個職業回歸正常，視這個職業為一份工作，關心這個職業的灰色地帶。」

「不知道為什麼議題就會找到我們身上」，有著與眾不同的人生經歷，她們卻發現，今天的一切都可以與花樣連上，因為花樣開啟了她們對社會的觀察，因此想對社會有所貢獻，她們說，「我們思考的啟蒙就是花樣。」兩個女孩與一句再簡單不過的話，彷彿花樣用時間和行動提供了肥沃的土壤，在青少年身上埋下了思考的種子、灌溉了行動的養分，而這些青少年長大後，也正一點一滴的改變這個世界。

力
量

專欄三　劇場，青少年發展自我概念的沃土

戲劇治療師｜吳怡潔

📋 發展中的自我意識

心理學家艾瑞克森（E. Erikson）認為，大約十二至十八歲這個階段，青少年開始探索獨立性並發展自我意識。發展任務與危機正是自我認同和角色懷疑，探索自我的獨特身分及價值，關於自己是誰、自身所相信的價值與信念，以及該如何適應同儕關係等問題。在群體中找到自己的角色定位，看見自己的才能與貢獻。

我記得我自己在高中的時候，成績很差，班上最後一名。可是我卻是在第一名的女子高中，學校的氛圍是以成績視人。我自覺在班上格格不入，上課倒頭就睡，也沒有甚麼朋友。但是一下課，我就會衝社團，宛如一條活龍。在社團裡，我是

重要的幹部，大家會聽我的意見。在那裡，每個人都是我的朋友。我常不確定我是誰，我到底擅長做什麼，甚至自己喜歡什麼都不是很清楚。但是我清楚看見自己在不同團體的兩個面向，看見自己在群體中扮演什麼樣的角色。直到我遇見劇場。

📋 沃土

劇場是一個團體的藝術。從表演者、導演到各種設計，還有許多重要的工作人員結合出一個團隊。大家聚在一起從零開始，一起摸索虛幻不具象的目標。這需要所有的人集中且專注，才有辦法讓這些想像的目標成為實體。舉例來說：如果我們要演森林裡的一個場景，可是實際上空間裡是沒有樹的。唯有我們一起進入到專注的想像，讓自己的身體進入不同的動物角色，森林才會出現。

對青少年來說，當沒有共同目標的時候，我是誰、別人怎麼看我，在自我概念還

沒有發展完全時，這樣子的思考會不斷的干擾自己。但在劇場裡，若是有引導者創造出安全且充滿自發性的創作空間，同儕強大的力量，會讓青少年們一起專注在戲劇的創造歷程。在這個歷程中，青少年不但會找到屬於這個群體的認同感，一種心靈上家的安全感；也會因為戲劇扮演而意識到自己的我與非我，發展出自己的獨特性，自由地做自己。就像當年的我，在劇場飛舞著。

 讓劇場成為沃土的核心－領導者

要讓劇場真正成為一片沃土，領導者的帶領哲學很重要。我看過許多青少年，在殘酷情緒化的帶領者折磨下，帶著身心創傷痛苦地離開劇場。當然這樣的領導者到處都有，可是，劇場是運用身體跟想像力展現自己的藝術，一個殘忍的領導者對青少年的傷害非常巨大。

我很喜歡一本小書《導演筆記：導演椅上學到的一百三十堂課》，他是導演法蘭

克·豪瑟與一大群劇場和電影的大人物共同分享戲劇工作的導演心得。在這本書裡，他用一條條的筆記，提醒一個領導者如何帶領一群才華洋溢，同時受時間或財務壓力焦慮緊張的藝術家們，往未知的道路前行。我挑選幾條我最喜歡，也覺得最適合跟青少年劇場工作的幾條筆記，跟大家分享。

1·你是產科醫生

你不是生出一齣戲的父母，而是孩子誕生時，為了臨床的理由而在場的產科醫生。

大多數的時間，你的工作就是做些沒有傷害的事。不過，當出現問題的時候，你察覺到狀況——並且客觀地介入導正——就能夠決定孩子的健康和生死。

在跟青少年工作時，這條筆記常常提醒我，我來到這個空間跟這群人相處，我的目標是讓大家放鬆，引導專注力，呈現自己最美好的一面。除非有甚麼會干擾團體的狀況出現。

2.不要試圖取悅所有人

比爾・寇斯比說：「我不知道成功的處方，不過，我倒是知道失敗的公式：試圖取悅每一個人。」你有權力和責任把一齣戲好好地搬上舞台，當然不可避免地必須做一些不討人喜歡的決定。接受抱怨。堅強冷靜地面對反對的聲音。要認知到，一般正常的談話有很大的一部分都是在聽對方發牢騷。

跟青少年工作時，意識到團體的大方向是很重要的。過程中同學們一定會有不同意見，但是領導者在傾聽後，要清楚下決定。

3.不要期待擁有所有的答案

你是領導者，但是你並不孤單。其他的藝術工作者也等著貢獻心力，好好利用他們的才能。伊利亞・卡贊就導演工作提出了精確的建議：「在做任何事之前，看

看大家的才能能夠發揮到什麼地步。」

這條筆記，非常重要。借用青少年的才華，讓他們可以發揮，被看見。別忘了，他們正在尋找自己，請給他們多一點空間跟你一起探索。

4・排練需要規矩

你的工作不是跟每一個人交朋友。遇到這些情況，你就應該罵人：遲到（任何演員將要遲到的時候如果情況許可，都必須打電話給劇組）、別人在工作的時候大聲聊天、在排戲演員目光所及之處看報紙。

無規矩不成方圓，要清楚訂下團體規則，並盡力維護它。尊重彼此的身心、尊重舞台，尊重所有工作人員，讓團體在有安全感的環境裡工作。

5. 要即時且經常由衷地讚美演員

非常重要的一點。不要老是糾正你的演員！養成習慣，時常告訴讚美他們做對了什麼。還有，不論何時當你的演員在台上看起來很棒的時候，一定要告訴他們。

知道你關心他們的外表與尊嚴，演員們就會更加的信任你，更能敞開心胸投入表演。

古典制約告訴我們，即時且正向的回饋，會讓接收者更清楚方向。青少年的迷惘跟混亂，正需要你的明燈。

這幾條對我受用無窮的心法，它們其實直指了兩個核心元素：同理跟界線。適度的同理，維持界線，就能讓帶領者與團體一同共舞。

期待也祝福青少年藝術聯盟持續的努力下，有更多同理與界線兼具的帶領者願意投身，讓臺灣的青少年，在劇場這塊沃土上，開出更多元更妖豔奇異且自由的花朵。

我的青春，在劇場：20 年劇場紀念 x 13 段生命歷程，那些
被戲劇包容、療癒、鼓舞的人生故事

作　者	青少年表演藝術聯盟、吳奕蓉
編　輯	陳品潔
美術設計	林妍均
發行人	余浩瑋
出　版	青少年表演藝術聯盟
發　行	青少年表演藝術聯盟
地　址	251 新北市淡水區長興街 51 號 2 樓
電　話	(02) 8631-0133
Email	whatsyoung@gmail.com
客服專線	(02) 8631-0133
代理經銷	白象文化事業有限公司 401 台中市東區和平街 228 巷 44 號
電　話	(04) 220-8589
傳　真	(04) 2220-8505
印　刷	呈靖彩藝股份有限公司
初　版	109 年 12 月
定　價	新台幣 300 元

國家圖書館出版品預行編目 (CIP) 資料

我的青春，在劇場：20 年劇場紀念 x13 段生命歷程，
那些被戲劇包容、療癒、鼓舞的人生故事 / 青少年表
演藝術聯盟，吳奕蓉作 . -- 初版 . -- 新北市：青少年表
演藝術聯盟，民 109.12
　面；　公分
ISBN 978-986-99888-3-4(平裝)
1. 劇場藝術 2. 表演藝術 3. 文集

981.07　　　　　　　　109020590